• "十二五"全国高等院校艺术设计专业规划教材 •

周雅铭　冯守哲　主编

# 摄影艺术基础

**SHEYINGYISHUJICHU**

刘杰敏　　王忠家　　冯守哲　编著

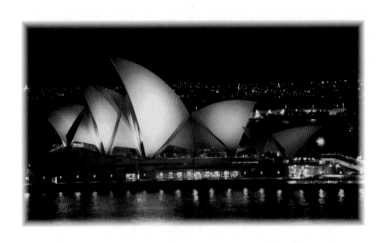

辽宁科学技术出版社

沈阳

**图书在版编目（CIP）数据**

摄影艺术基础／刘杰敏，王忠家，冯守哲编著.—沈阳：辽宁科学技术出版社，2012.2
　　"十二五" 全国高等院校艺术设计专业规划教材／周雅铭，冯守哲主编
　　ISBN 978-7-5381-7340-6

　　Ⅰ.①摄… Ⅱ.①刘…②王…③冯… Ⅲ.①摄影艺术—高等学校—教材 Ⅳ.①J4

中国版本图书馆CIP数据核字（2012）第012541号

出版发行：辽宁科学技术出版社
　　　　　（地址：沈阳市和平区十一纬路29号　邮编：110003）
印 刷 者：沈阳天择彩色广告印刷有限公司
经 销 者：各地新华书店
幅面尺寸：185mm×260mm
印　　张：10
字　　数：210千字
出版时间：2012年2月第1版
印刷时间：2012年2月第1次印刷
责任编辑：郭　健　闻　通

装帧设计：冯守哲+曹英

责任校对：刘　庶

书　　号：ISBN 978-7-5381-7340-6
定　　价：48.00元

联系电话：024-23284740　024-23284536
邮购热线：024-23284502
http：//www.lnkj.com.cn
本书网址：www.lnkj.cn/uri.sh/7340

# 序 / PREFACE

本书的作者都是新闻出版界的资深人士，他们有着很深的摄影理论功底以及丰富的摄影实践经验。我看了书稿，此书对人类发明的摄影术及传统相机转化为数码相机的发展过程、各种摄影器材的分类及其应用、传统暗房技术转化为电脑制作等方面，均做了详细的论述，尤其是谈到现代摄影思维方式及发展趋向等方面，结合实际，做了深入的分析和研究。此书对于我国高等院校培养摄影专业人才或从事摄影教学研究，将发挥积极作用。

摄影是人类社会一种科学技术、艺术种类、文化形态，它包含美学、艺术、哲学、化学、光学、机械、数码等诸多科学知识，目前已广泛应用于各个领域，如媒体、网络、医学、司法、军事、科研、航天等，无所不用。学好这门科学知识，一是需要打下坚实的理论基础，并不断地进行实践；二是需要系统地了解和掌握各个学科与摄影学科之间的关系及其所产生的作用；三是成熟的经验可以上升为理论，理论反过来又作用于实践，进而达到螺旋式上升的目的，摄影专业尤为如此。

作为一本专业摄影教材，我觉得叙述再详细，也只能是提纲挈领，不可能包罗万象。因为摄影艺术知识都是多元的，要随着社会的进步、科技的发展去不断地进行探索及更新。书

中用较大篇幅谈到数码技术。数码摄影在很大程度上改变了传统相机的结构和曝光模式，尤其是计算机制作照片技术已逐步取代了传统暗房的后期处理，因而使暗房技术进入了全新的数字发展时代，数码技术发展空间无限。在这方面，本书谈得还是比较透彻的。目前，摄影创作已进入全民参与阶段，所有摄影都在有意或无意地记录着人类文明与发展，今天的照片将变为明天的历史。就此书而言，对于初学者或专业人士掌握和进一步提高摄影技能，会有很大的帮助。

本书作者刘杰敏是学哲学的，因而在书中注入了很多哲学思想及理性思维方式；王忠家曾在中国人民大学从事摄影理论课教学，又在人民日报从事新闻摄影工作20余年，有着很深的理论功底以及丰富的实践经验；冯守哲是从事出版工作多年的编审，拥有丰富的编辑出版经验，现在教学一线从事高等教育教学工作。我深深感到他们在此书中倾注了智慧和心血，这是值得称道和赞扬的。

胡颖

2011年10月8日于北京

（本序作者为新华社研究员、中国新闻摄影学会副主席）

# 目录 / CONTENTS

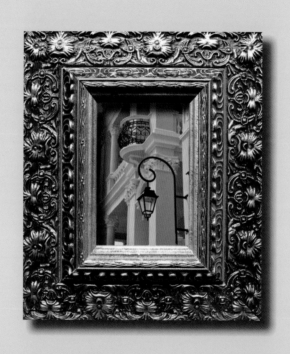

# 第一章　摄影概论

# 第一节 摄影史概述

作为现代文化的视觉传播媒介，摄影技术及其重要的工具——照相机，它的演化历程经历了暗箱、加装镜头的暗箱、照相机、数码照相机等几个阶段。

## 一、暗箱的出现

上溯至公元前400年前，墨子在《墨经》中已有小孔成像的记载："景到，在午有端，与景长。说在端。"《经说下》："景。光之人，煦若射，下者之人也高；高者之人也下。足蔽下光，故成景于上；首蔽上光，故成景于下。在远近有端，与于光，故景库内也。"1038年，阿拉伯学者阿哈桑曾描述一种后被称为暗箱的工作器材；13世纪，欧洲出现了利用小孔成像原理制成的黑暗房屋，人走进暗屋观看映像或描画景物（图1-1）；文艺复兴时期，艺术巨匠达·芬奇也曾留下有关暗箱的文字记录；1550年，意大利的卡尔达诺将双凸透镜置于小孔位置上，映像的效果比暗箱更为明亮清晰；1558年，意大利的巴尔巴罗又在卡尔达诺的装置上加上光圈，使成像清晰度大为提高；1665年，德国修士约翰章设计制作了一种小型可携带的反光式映像暗箱（图1-2），因为当时没有感光材料，这种暗箱只能用于绘画。照相机的原理就是在暗箱的基础上逐步完善起来的。

17世纪，暗箱在很大程度上已经具备了照相机的形态（图1-3）。

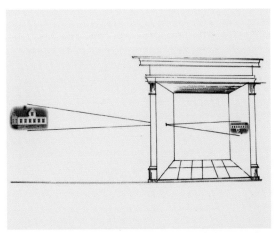

图1-1 利用小孔成像的原理，发展演变为观看和描绘风光的暗箱

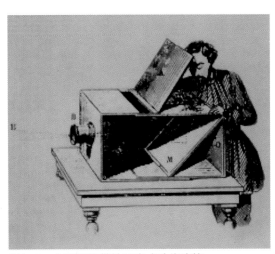

图1-2 小型可携带的反光式映像暗箱

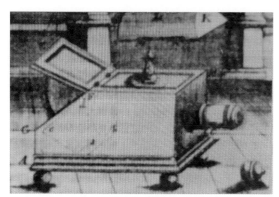

图1-3　17世纪具备照相机形态的暗箱

## 二、摄影术的诞生

自18世纪初至19世纪初，欧洲的多位发明家努力探寻将暗箱的影像固定记录下来，从而找到一种可以感光并形成影像的物质，经加工可以永久保存并观看的方法。

1826年，法国的约瑟夫·尼瑟福·尼埃普斯在涂有感光性沥青的锡基底版上，通过暗箱，经过8h的曝光，拍摄了真实场景的照片《窗外的景色》（图1-4）。约瑟夫·尼瑟福·尼埃普斯把它称为"阳光摄影术"。这是迄今为止世界上第一张永久性照片。

1837年，约瑟夫·尼瑟福·尼埃普斯的合作者——法国的路易斯·达盖尔发现水银可固定影像，他用水银蒸汽来显影，并在金属版上获得鲜明的影像，他将这一过程命名为"达盖尔银版摄影术"，这种摄影术使拍摄一张照片的曝光时间从8h减到30min。路易斯·达盖尔的第一张照片《静物》（图1-5）就是用镀银

铜版拍摄成功的。

1839年，路易斯·达盖尔制成了第一台功能较完善的、实用的银版照相机（图1-6）。这种照相机由两个木箱组成，把一个木箱插入另一个木箱中进行调焦，用镜头盖作为快门，来控制长达15min的曝光时间。路易斯·达盖尔利用该相机拍摄出世界上第一张带有人物的清晰的图像《巴黎林荫大道》（图1-7）。同年8月19日，法国学术院与美术院的联席会议

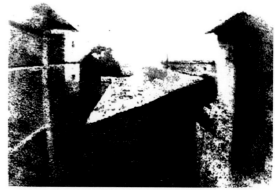

图1-4　《窗外的景色》／约瑟夫·尼瑟福·尼埃普斯／法国

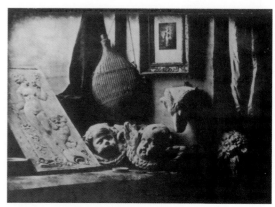

图1-5　《静物》／路易斯·达盖尔／法国

正式公布了达盖尔的发明。这一天成为世界公认的摄影术诞生日。

与此同时，英国人H.塔尔博特发明了"卡罗式摄像法"（先把景物拍成负像，再印成正像；把曝光时间由20～40min，缩短为1min）、英国传教士约瑟夫·班克罗夫特·里德及H.F.塔尔博特、德国科学家弗朗茨·冯·戈贝尔和卡尔·夏古斯特·斯坦因海尔、法国人希波利特·巴耶尔也在研究并发现了固定影像的方法。

1841年，光学家沃哥兰德发明了第一台全金属机身的照相机。该相机安装了世界上第一只由数学计算设计出的、最大孔径为1：3.4的摄影镜头。其便捷性进一步提升了摄影图像对日常生活的参与力及影响力。

1845年，德国人冯·马腾斯发明了世界上第一台可摇摄150°的转机。

1849年，戴维·布鲁司特发明了立体照相机和双镜头的立体观片镜。

1851年，F.S.阿切尔发明了火棉胶硝酸银湿版，把曝光时间缩短为1～2min。

1852年，诞生了由路易斯·达盖尔式相机发展而来的抽匣式立体相机（图1-8）。

1860年，英国的萨顿设计出带有可转动、原始的反光镜取景器照相机。

1861年，英国物理学家詹姆士·克莱克·麦克斯韦制作出世界上第一张彩色影像（图1-9）。

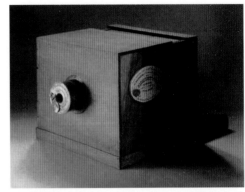

图1-6　路易斯·达盖尔制成的第一台功能较完善的、实用的银版照相机

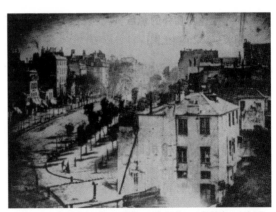

图1-7　《巴黎林荫大道》/路易斯·达盖尔/法国

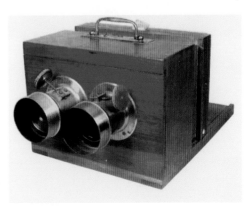

图1-8　抽匣式立体相机

1862年，法国的德特里把两台照相机叠在一起，一台取景，一台照相，构成了双镜头照相机的原始形式。

1866年，德国化学家肖特与光学家阿具在蔡司公司发明了钡冕光学玻璃，产生了正光摄影镜头，使摄影镜头的设计制造得到了迅速发展。

随着感光材料的发展，出现了用溴化银感光材料涂制的干版。

1871年，英国医生R.L.马多克斯发明了明胶溴化银干版，从而创立了我们现代所用的负片—正片的印制方法。

1877年，法国的路易斯·杜科斯·赫隆拍摄出世界上第一张彩色风光照片《法国南部景观》（图1-10）。

1880年，英国的贝克制成了双镜头的反光照相机。

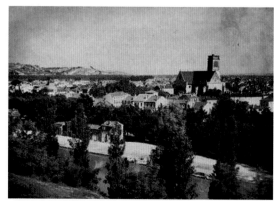

图1-10 世界上第一张彩色风光照片《法国南部景观》

## 三、照相机的发展

1884年，出现了用硝酸纤维（赛璐珞）做片基的胶片。

1888年，美国伊斯曼公司生产出了新型感光材料——柔软、可卷绕的"胶片"，这是感光材料的一个飞跃。同年，该公司发明了世界上第一台安装胶卷的可携式方箱照相机，对摄影的普及起了重要的作用。

1891年，美国人G.伊斯曼在纽约开设的伊斯曼干版公司（柯达公司的前身），规模生产了世界上最早的以赛璐珞为片基的胶片，从此确立了现代感光胶片的形式。

1902年，德国的鲁道夫利用赛得尔于1855年建立的三级像差理论和1881年阿贝研究成功的高折射率低色散光学玻璃，制成了著名的"天塞"镜头，由于各种像差的降低，使得成像质量大为提高。

图1-9 世界上第一张彩色影像

1906年，美国人乔治·希拉斯首次使用了闪光灯。

1913年，德国人奥斯卡·巴纳克研制出了世界上第一台使用了底片上打有小孔的、35mm电影胶卷的135小型徕卡照相机（图1-11、图1-12），拉开了摄影史篇章新的一页。

此后阶段出现了一些新颖的纽扣形、手枪形等照相机。德国的莱茨、禄来、蔡司等公司研制生产出了小体积、铝合金机身等双镜头及单镜头反光照相机。

随着放大技术和微粒胶卷的出现，相机镜头的质量也相应地提高了。不过，这一时期的35mm照相机均采用不带测距器的透视式取景器。

1925年，德国莱茨公司生产出徕卡I型135照相机。这种相机采用埃尔玛镜头及平视取景方式，便于携带和手持抓拍。它的出现，拉开了摄影在全球大发展的序幕，同时也带来了具有革命性的摄影观念的更新，是摄影史的里程碑。

1929年，德国禄来公司生产出世界第一台双镜头反光120禄来弗莱克斯照相机（图1-13）；1932年，德国蔡司公司推出的康泰克斯照相机装有双像重合联动测距器，提高了调焦准确度，还首先采用了铝合金压铸机身和金属纵走幕帘快门，并于1936年生产出世界第一台装有硒光电池测光表的照相机——康泰克斯Ⅲ型135旁轴取景照相机；1936年，德国出现了埃克萨克图单镜头反光照相机，使调焦和更换镜头更加方便。

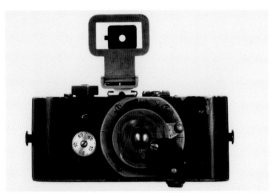

图1-11 世界上第一台使用底片打孔、35mm电影胶卷的135小型徕卡照相机

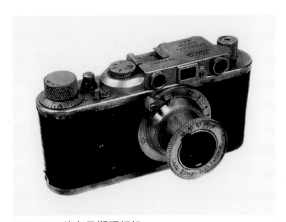

图1-12 徕卡早期照相机

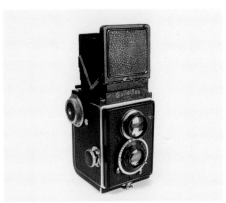

图1-13 世界上第一台双镜头反光禄来弗莱克斯照相机

1947年，美国兰德博士发明了一次成像宝丽来相机，可在1min内完成摄影与冲洗照片。

1948年，前民主德国开始生产加装屋脊五棱镜的康泰克斯S型单镜头反光135照相机，使取景影像不再颠倒，并将俯视改为平视调焦和取景，使摄影更为方便。同年，瑞典生产出可更换镜头和片盒的120单镜头反光照相机——哈斯勃莱德（哈苏）照相机。

1956年，前民主德国阿克发公司生产出了世界第一台有测光功能的阿克发EE照相机。从此，电子技术开始应用于照相机领域。

德国的各大相机厂商陆续推出各种改进的新型相机，传统相机的生产工艺几乎被德国所垄断，德国生产的照相机无论是质量还是数量，在当时都处于全球领先地位。

20世纪60年代起，日本相机厂商在单镜头反光式相机的研发及相机电子化、智能化方面后来居上，涌现了一批著名相机品牌，如尼康、佳能、宾得、美能达、奥林巴斯等，构成了世界相机市场的主流产品。

1960年，照相机开始大量采用了电子技术，出现了多种自动曝光形式和电子程序快门。

1973年，索尼公司正式开始了"电子眼"CCD的研究工作。

1975年，柯达公司应用电子研究中心的工程师塞尚成功研制了世界上第一台数码相机原型机（图1-14）。

1977年，日本"小西六公司"制造了世界上第一台自动聚焦柯尼卡C35AF型平视取景照相机，该机集自动曝光、自动闪光、自动聚焦、自动卷片、自动显示数据于一体。

1985年，日本美能达公司生产出微处理器控制的全自动AF135单镜头反光照相机——美能达α7000型（图1-15），标志着照相机的制

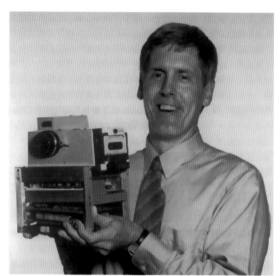

图1-14　世界上第一台1万像素的数码相机原型机及发明者——塞尚

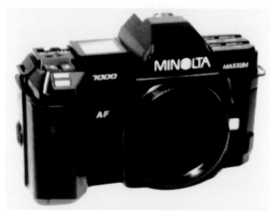

图1-15　以电子技术主导的智能化电子照相机——美能达AF135单镜头反光α7000型

作已经进入以电子技术为主导并逐步智能化的阶段。

1986年，美国柯达公司研制出世界上第一块电子感光材料——CCD图像感应器，不仅为取代银盐胶片打下了基础，也为数码相机的问世创造了条件。

## 四、数码照相机

1988年，日本富士公司和东芝公司共同开发、研制了富士DS-IP数字静态照相机，用CCD作为图像感应器，用闪存卡存储影像，这是世界上第一款数码照相机。

1990年，柯达公司推出了DCS100电子相机（图1-16），首次在世界上确立了数码相机的一般模式。从此以后，这一模式成为了业内标准。

1994年，作为数码相机研发和推广的先驱——柯达公司，又推出了全球第一款商用数码相机DC40，成为数码相机发展史上一个非常重要的标志。

1995年，卡西欧公司发布了世界上第一台搭载彩色液晶屏的数码相机——QV-10（图1-17）轰动了全球，进而成为数码相机史上又一标志。

1996年，柯达公司与尼康公司联合推出当时最高端的DCS-460和DCS-620X型数码相机；柯达公司与佳能公司合作推出DCS-420数码相机（专业级）；数码相机开始进入中国市场

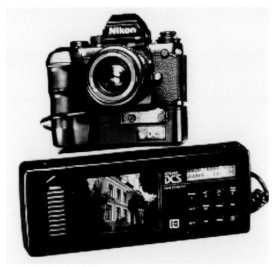

图1-16　DCS100电子相机首次在世界上确立了数码照相机的一般模式

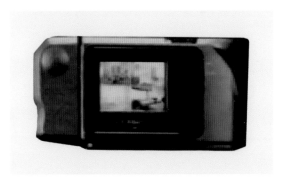

图1-17　世界上第一台搭载彩色液晶屏的一款数码相机——QV-10

（图1-18）。

1997年，随着CMOS传感器的诞生，各大厂商形成了以CCD或CMOS为传感器的两大派别，并由此展开了数码相机高像素、智能化的大比拼。

2000年，数码相机逐步演变成消费型和专业型两大板块。尼康、佳能等品牌在专业数码

相机市场上逐步确立了领先地位。

2000—2005年，数码相机集千万像素、新型的微电脑处理系统、光学防抖、防水及微距离拍摄于一体，牢牢地替代了老式胶片相机，占领了相机市场的大量份额。如柯达公司推出高达1600万有效像素的CCD，一度被称为CCD制造技术上的里程碑；奥林巴斯美国公司推出的世界上最小的400万像素数码相机C-40 Zoom，成为时尚化、小型化的化身；索尼公司推出著名的具有出色夜视红外功能的DSC-F717、佳能公司推出的EOS300D，堪称为数码相机史上的经典机型；柯尼卡、美能达合并后推出的第一款采用CCD防抖技术的数码相机柯尼卡美能达X1，被树为时尚数码相机的标杆；索尼公司推出的当时全球第一超薄的数码相机全新T系列卡片机T7，见证了数码相机在小巧化方面的技术进步；柯达公司推出的全球第一款双镜头CCD数码相机V570（图1-19），给数码相机带来了全新的定义，是数码相机史上的一大奇迹。

2006年，外形轻巧的卡片机、小型数码相机、准专业相机和专业的数码单反相机成为相机市场的主导产品。

2007年，从长焦相机到"全画幅"专业的数码单反相机再到面部识别技术，都从青涩逐步走向了成熟。

2008年，尼康推出世界首台带视频功能的数码单反相机D90（图1-20）；佳能推出第一

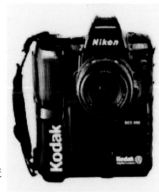

图1-18　1996年，日本数码相机开始进入中国市场

图1-19　柯达公司推出的全球第一款双镜头CCD数码相机V570

2009年，富士推出3D影像技术这一全新概念的数码影像系统（图1-21），索尼推出可利用Wi-Fi无线网络技术上网的数码相机G3；尼康P90（图1-22）、奥林巴斯SP-590UZ（图1-23）及柯达Z980（图1-24）的捷足先登，同时，一些"可更换镜头"、"既要有单反相机般出众的画质，又有卡片机般的便携性"的数码相机纷至沓来并完美展现，使2009年成为数码相机的新纪元。

2010年，单反相机技术不断地升级换代，更多的高新技术被植入于数码相机中，如上网功能、一键上传功能、蓝牙功能、上传照片功能、GPS定位功能、动静态间的一键切换功能等。此外，长焦的扩展及视频拍摄功能也得到了应用。尼康D7000、索尼A55、宾得K5、富士X100等相机相继问世。其中，尼康D7000开创了动画拍摄的新纪元（图2-25）。

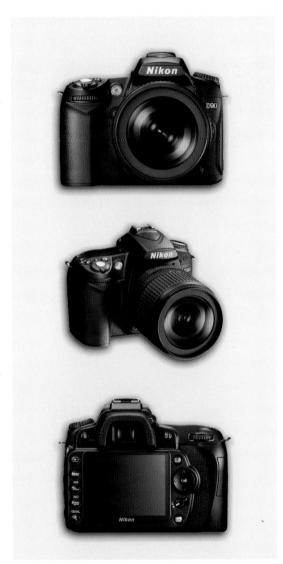

图1-20 尼康D90

款在高端全画幅产品中实现了全高清视频影像摄录功能的机型，高清视频在格式和清晰度上都有了可喜的进步，做到了与高清时代的同步，其摄像功能得到了进一步强化。

图1-21 富士推出3D影像技术这一全新概念的数码影像系统

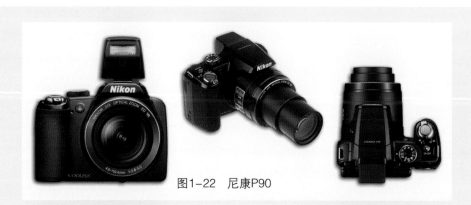

图1-22　尼康P90

图1-23　奥林巴斯SP-590UZ

图1-24　柯达Z980

图1-25　开创动画拍摄新纪元的尼康D7000

# 第二节　摄影的功能及与相关学科间的关系

摄影是记录社会和反映自然界的一种形象手段，它能传达人们对事物的认知程度和审美概念。摄影的功能是人们通过影像手段，对客观事物进行主观再现的一个过程。其特点：①对某一事物的客观记录，具有不可重复性。②对现实所记录的事物的最精彩部分或典型瞬间的影像概括。③不同事物与不同拍摄对象产生不同理解在影像记录过程中的哲学概括。

## 一、摄影的功能

### 1. 摄影具有舆论传播的功能

人类通过劳动创造的各个阶段成果及科技取得的进步，都可通过摄影手段进行记录与传播；通过摄影手段还可弘扬真善美，鞭挞假恶丑，进而净化人们的心灵，弘扬社会正气。

### 2. 摄影具有艺术表现的功能

人们每看到一件美好的事物，总要产生创作冲动，并想利用一切手段将其记录下来，传达美的感受，摄影便是这种手段之一。比如画家每到一地，他们仅靠印象来创作显然是不够的，必须用照相机将其最难忘的、最让人兴奋的部分记录下来，然后与记忆叠加进行二次创作。艺术摄影作品本身就具备审美功能，一幅佳作可流芳百世。世界各地的名山大川、建筑、古迹为摄影家提供了无数个艺术创作源泉，正是有了摄影家们的精美摄影作品，才使得人们足不出户便可欣赏名胜古迹成为了可能。

### 3. 摄影具有记录历史的功能

摄影已有上百年的发展史，不间断地形象记录了人类发展的历程，如同一部鸿篇巨制的历史教科书。人类通过一幅幅历史画卷，去追溯过去，了解人类文明史。摄影作品不仅可以长期保留，而且还可复制。

### 4. 摄影具有真实记录科技方面宏观、微观世界的功能

1969年7月16日，尼尔·阿姆斯特朗、巴兹·奥尔德林、迈克尔·柯林斯3名美国宇航员乘坐"阿波罗11号"升空（图1-26）。7月20日，阿姆斯特朗和奥尔德林乘坐飞船登月舱成功在月球表面着陆，人类首次踏上月球表面。试想，如果没有摄影术的发明，人们如何

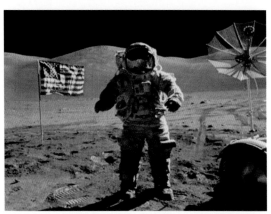

图1-26　"阿波罗11号"成功登月（资料照片）

记录这次人类的空前壮举，又如何证明人类成功登月？不仅如此，摄影术对人的肉眼难以观察或观察不到的宏观、微观世界（图1-27）同样发挥着巨大的作用。例如：显微、红外、全息、水下、航天摄影等。

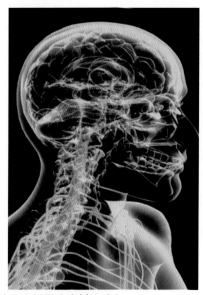

图1-27　人体全息摄影（资料照片）

## 二、摄影与相关学科之间的关系

### 1. 摄影与美学之间的关系

古希腊唯心主义美学代表人物柏拉图认为：美的本质是理念，只有这种美的理念才是真正的、永恒的美。这种美的理念是不依赖具体的美的事物的，即所谓"美本身"，而一切具体美的事物却要依赖这个"美本身"（即美的理念）才能成为美。这个美本身，加到任何一件事物上面，就使那件事物成为美，不管它是一块石头、一块木头、一个人、一个神态、

一个动作，还是一门学问。

美学是在人类文明发展过程中产生的，有着历史的继承性。美感是人对美好的事物的理性反映，是人通过具体事物的作用而产生的一种心理活动，摄影艺术只是反映或表达这种活动的形式之一。

摄影是以事物写真为目的，将人们审美结果通过影像记录下来的过程。由于人们审美水平的高低有所不同，其反映到影像上的结果也必然不同。

美的形态有多种：人的形态、神情美、景色美、构图美、线条美、装饰美等。摄影艺术恰恰利用美的各种表现形式，完成人们的审美过程。也就是说，摄影过程应重视美的形态，哪怕是一个细节。

### 2. 摄影与绘画之间的关系

最早的摄影概念产生于绘画。1611年，德国人约翰尼斯·开普勒发明了一个可拆卸并可移动的帐篷，人们可以侧身站立，把从外面透射进来的影像描摹在帐篷内壁（图1-28）。到17世纪中期，开普勒的"帐篷相机"得到改善。人可站在帐篷里看到投射在半透明的窗子上的影像。也就是说，在摄影术没出现之前，人们靠绘画来记录影像，也可以说，摄影与绘画原是一家，只是表现的方式有所不同。我们不妨分析它们的共同点：

（1）两者都需要对事物进行细致的观察分析，通过理性思维进行形象概括。

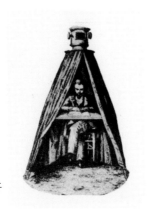

图1-28 约翰尼斯·开普勒使用的帐篷型暗箱

（2）两者都需要利用光线、构图对某一事物进行表现。

（3）两者所要表现的事物具备典型性、完美性或是特殊性。

其不同点是：

（1）摄影是通过光学手段达到记录影像的目的，而绘画是经过画家之手将景物描绘下来。

（2）摄影无论对同一事物进行多少次曝光，所产生的影像都是无法重复的。而绘画则不同，作者可以在一种题材上反复进行修改创作。

分析出两者的共性与个性，便于我们对摄影艺术如何在构图及用光方面进行借鉴提供依据；也可以提高作者观察事物、判断事物以及概括事物的能力。

（3）摄影的诞生和迅速发展，也反过来影响了业已存在的绘画艺术；摄影作品逐步成为部分画家的创作素材与灵感的来源；绘画艺术风格往往受摄影艺术的影响而发生转变。两者之间可相互学习、互为借鉴。

3. 摄影与其他艺术门类之间的关系

摄影虽是化学、光学等作用的结果，但其表现的最终目的是实现艺术的再现。如果一幅摄影作品不能给人留下深刻的印象，无法产生震撼，那么，它便是不成功的，也就是说，它没有艺术的感染力。艺术是人们审美的过程，人们通过音乐、舞蹈、戏剧、绘画、各种工艺制品等表现形式（图1-29），去欣赏美，进而得到感观上的刺激，得到美的享受、美的升华。摄影必须以艺术作为前提，来帮助人们完

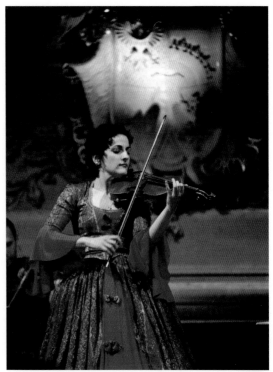

图1-29 维也纳小提琴手／刘杰敏

成这一审美过程。摄影离不开艺术，艺术又依靠摄影来表现。两者互为作用，相得益彰。

4. 摄影与法律之间的关系

摄影分为新闻、艺术、人物肖像、广告、军事、风光、纪实等（图1-30、图1-31）。我们生活在法制社会，任何社会活动均需在法律允许的条件下进行，摄影活动涉及社会的方方面面，如果摄影工作者缺少法律意识，不能依法办事，就难免会遇到很多麻烦。比如，人们的肖像权、军事方面的保密条例、作品的署名权以及新闻摄影报道工作中应该遵守的各项报道纪律等，都是摄影工作者不容忽视的。

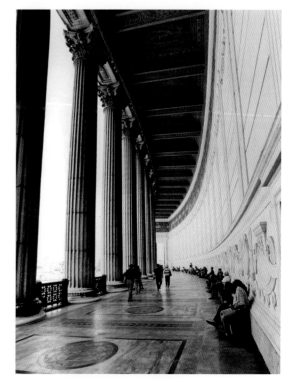

图1-31　神圣的殿堂／刘杰敏

5. 摄影与哲学之间的关系

哲学来源于社会科学和自然科学，哲学又反过来指导和作用于其他科学。摄影艺术同样离不开哲学的指导，在认识论、方法论方面的理性思维尤为重要。业内人士常说"一图胜千言"，其含义是一幅照片充满了哲理，胜过千言文字。那么，让照片能达到这种效果，作者离不开哲学的思考以及理性的思维。

我们掌握摄影与其他学科之间的关系，其目的就是从理性方面把握摄影艺术，科学地理解摄影学科的含义，完整准确地为人类服务、为社会服务。

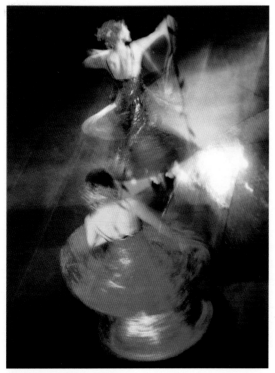

图1-30　舞魂／刘杰敏

# 第三节　现代摄影艺术的范畴

　　摄影术诞生至今虽然只有170多年的发展历史，但对人类的发展史却产生了巨大的影响。它的出现，改变和丰富了人类的生活。作为现代视觉传媒，摄影艺术对社会发展、科技进步具有深远的影响。摄影是一种艺术表现形式，也是一种社会实践活动，还是一种丰富多彩的艺术创作形式。

　　摄影大致可分为：新闻摄影、纪实摄影、人像摄影、风光摄影、体育摄影、舞台摄影、水下摄影、建筑摄影、航空摄影、遥感摄影、延时摄影、激光全息摄影、内窥镜摄影以及印象主义摄影、超现实主义摄影、抽象摄影、前卫派摄影等。

## 一、以科学技术为对象的摄影

　　作为科学技术成果的摄影被广泛用于航天、航空、医学等高尖端的科技领域及工业、考古等行业（图1-32）。摄影是真实记录资

图1-32　从太空看地球／杨利伟

料、影像、文献的重要手段，将相机与其他科技设备结合使用，可拍到人们无法接触的各种物体及场景。

专业技术摄影涉猎的领域随处可见：例如，激光全息摄影能展现出物体的立体影像；遥感摄影能呈现出地球表面的地质、地貌、结构及资源分布的状况；高速摄影能使人看清万分之一秒时间内发生的变化，捕捉子弹击穿物体瞬间运动的轨迹；延时摄影能再现事物几小时或更长时间的变化过程（图1-33）。因此，摄影是开阔人类视野、拓展知识层面的重要手段之一。

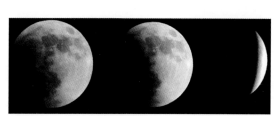

图1-33　月全食／张文魁

## 二、以记录手段与观察生活为对象的摄影

摄影的应用逼真地再现了客观世界。摄影艺术涉及新闻、艺术、科技及日常生活等社会的各个方面，延伸了人类视觉，形成了人们观察世界的"第三只眼睛"。大千世界纷繁复杂，可以借助摄影这种媒介以视觉传达的方式传递个人对世界万物的看法，以表达每个人不同的观点与见解。

从摄影术问世以来，摄影师充分地利用了摄影这一工具，真实、准确地记录着人类社会发展的视觉形象，透过真实的场景，记录了人类的生存方式、生存状态、人类社会的进步以及发展中的重大事件。同时，也记录了历史进程中的重要瞬间（图1-34、图1-35）。用摄影定格了历史、凝固了瞬间（图1-36）。随着时代的发展，这些不可复制的历史瞬间真实地记录了社会的变化，更显示出其自身历史价值与文化价值，现代摄影艺术发挥了其重要的史料作用。

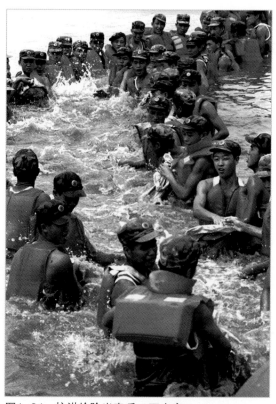

图1-34　抗洪抢险出奇兵／王忠家

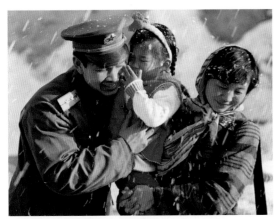

图1-35 边关相会 / 郭天海

## 三、以视觉信息传播物为对象的摄影

摄影在视觉传播过程中的运用与现代影视技术的革新密切相关，同时与印刷媒体的结合及发展紧密相联。摄影是人们认识世界的重要的视觉媒介，从胶片机到数码相机，从静止的图片到动感的影像记录，摄影技术作为视觉信息传递的工具在人类发展进程中发挥了极大的作用。

## 四、以艺术创作方式为对象的摄影

当摄影作为艺术创作的手段，用来反映现实生活、抒发思想情感、表达人们对生活的感受与见解、给人以美的享受时，便形成了一种新的艺术形式——摄影艺术。随着视觉艺术时代的来临，摄影作为艺术创作新媒介的作用与地位显得尤为重要（图1-37）。

作为一种视觉信息传递的方式，摄影创作与绘画创作相比有其自身的特点：摄影创作是瞬间完成的，在对所拍摄的景物进行创作时，必须面对实景，不像绘画创作可依靠写生、速写或记忆画的方式二度创作。摄影创作对现实景物的依赖在多种情况下带有一定的偶然性和突发性。因此，在摄影创作中的观察和思维更为重要（图1-38）。

摄影观察受摄影媒介的影响，在观察中要了解设备的拍摄效果与人眼观察物像的不同，掌握摄影观察方式，运用摄影思维贯穿摄影创作。

图1-36 冲向终点 / 王忠家

摄影创作的全过程包括选取题材、确定主题、观察找寻合适的表现方式及后期制作的剪辑等诸多环节。

现代摄影在艺术领域上的应用，首先是用于艺术创作，其次是用于艺术品的翻拍与出版，再次是作为画家写生的工具而积累创作素材。

### 单元习题

1. 摄影术是哪年诞生的？其发明人是谁？

2. 现代摄影艺术都包含哪些范畴？

3. 简述摄影的功能。

4. 为什么摄影与绘画之间既有区别，又有联系？

图1-37　广告创意摄影（资料照片）

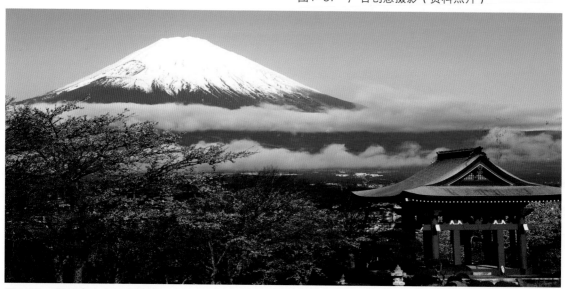

图1-38　雨后富士山／马桂新

# 第二章　数码摄影与数码相机

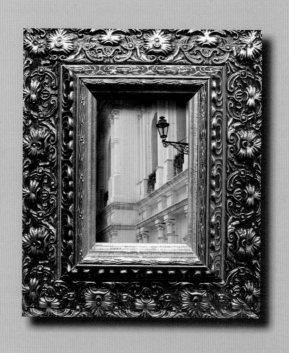

# 第一节　照相机的成像原理及结构

## 一、传统相机的成像原理

传统相机即胶片相机。其成像原理：使用银盐感光材料（即胶片）作为载体，拍摄后的胶片要经过冲洗才能得到照片（图2-1）。传统相机的影像是以化学方法记录在卤化银胶片上，然后再通过暗房的冲洗、制作等系列过程才能形成一张照片。

## 二、数码相机的成像原理

数码相机的成像原理可简单地概括为图像传感器接收光学镜头传递来的影像，经模/数转换器（A/D）转换成数字信号后储于存储器中。数码相机的光学镜头与传统相机相同，将影像聚到感光器件上，即图像传感器。

图像传感器替代了传统相机中的感光胶片的位置，其功能是将光信号转换成电信号，与电视摄像相同。图像传感器是半导体器件，是数码相机的核心，其内含器件的单元数量决定了数码相机的成像质量——像素。单元越多，即像素数越高，成像质量就越好。

通常情况下，像素的高低代表了数码相机

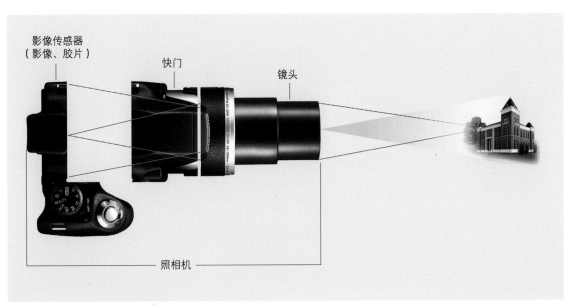

图2-1　传统相机的成像原理

的档次和技术指标。图像传感器将被摄体的光信号转变为电信号——电子图像。这是模拟信号，还需进行数字信号的转换才能为计算机处理创造条件，将由模/数转换器（A/D）来转换工作。数字信号形成后，由微处理器（MPU）对信号进行压缩并转化为特定的图像文件格式存储；数码相机自身的液晶显示屏（LCD）用来查看所拍摄图像的优劣，还可以通过存储卡或输出接口直接传输给计算机进行图像处理、打印、上网等工作。数码相机成像原理（图2-2）及数码相机结构（图2-3）如下：

数码相机的工作原理：数码相机是集光学、机械、电子于一体的产品。它集成了影像信息的转换、存储和传输等部件，具有数字化存取模式，与电脑交互处理和实时拍摄等特点。光线通过镜头进入相机，通过成像元件转化为数字信号，数字信号通过影像运算芯片存

储在存储设备中。数码相机的成像元件是CCD或者COMS，该成像元件的特点是光线通过时，能根据光线的不同转化为电子信号。

## 三、传统相机与数码相机的比较

传统相机与数码相机从外观和部分操作功能设置上看，并没有太大的区别。但其工作原理和实际应用方面还是有很大的差异。

1. 从感光的载体上看

传统相机使用银盐感光材料即胶片作为载体，胶片有黑白与彩色之分，有感光度高低之分，根据使用功能的不同，还有负片、反转片之别，拍摄后的胶片要经过冲洗、放大、扩印才能得到照片，拍摄后无法知道拍摄效果的优劣，感光材料只能一次性使用，照片效果较难改变，且不能对拍摄不理想的照片进行删除（图2-4）。而数码相机由于不使用胶片，只

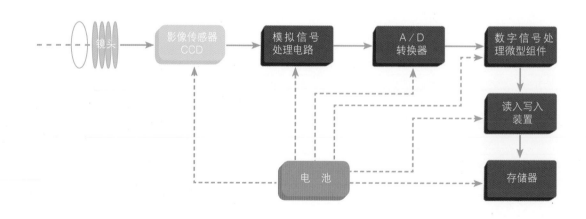

图2-2　数码相机成像原理

使用图像传感器元件感光，然后将光信号转变为电信号，再经模/数转换后记录于存储卡上（图2-5）。拍摄的照片要经过数字化处理再存储，拍摄后的照片可通过相机自身的液晶屏回放直接观看效果（图2-6）。对不理想的照片可以删除或补拍，存储卡可以反复使用，拍摄后可把数码相机与电脑连接，将数字图像传输到电脑中并进行图像处理。

可见，感光材料的不同是传统相机与数码相机最根本的区别。正是由于这种区别，数码相机在拍摄过程中无须胶片，而且存储卡可反复使用，并可在电脑中成像阅览，极大地降低了拍摄成本。

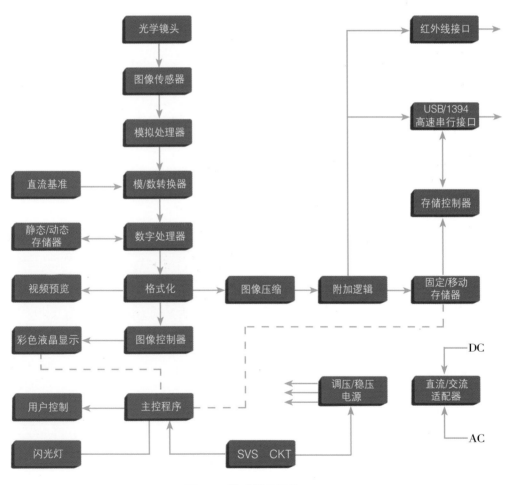

图2-3　数码相机结构

2. 从影像的处理上看

传统相机的照片是以化学方法记录在卤化银胶片上，而数码相机拍摄的照片则是以数字方式存储在磁介质上。

传统相机是一个"光—化"反应过程，数码相机是一个"光—电"转换过程。

传统相机拍摄的影像必须由专业人员在暗房来完成，工艺严格且繁琐，而数码相机不需要经过后期冲洗、放大、扩印即可在计算机上获得影像，具有"即拍即显"的特点，并对影像进行各种修改或创意。

3. 从输入、输出方式上看

数码相机的数据资料可直接输入电脑，处理后打印输出即可。而传统相机的照片必须在暗房中冲洗，然后用扫描仪扫描后放进电脑，而扫描后得到的照片的质量必然会受到扫描仪精度的影响。

传统照相机的发展历史悠久，卤化银胶片记录影像分辨率高，画质优良。而数码影像的发展尽管时间很短，但却发展迅速，技术日趋成熟，画质也不逊色。由于它"即拍即显"，集直接地显示、存储、处理、印放、传送于一体，不仅提高了拍摄的成功率，而且极大地降低了摄影的入门台阶和拍摄成本，还能对照片进行艺术的再加工，有着广阔的潜力和发展前景。

图2-4　胶片相机成像剖面图

图2-5　存储卡

图2-6　数码相机成像剖面图

# 第二节　数码环境

## 一、像素与分辨率

### 1. 像素

像素是构成点阵图（由一定数目的像素组合而成的图形，也称为"图像"、"光栅图"）的基本单位，它由许多个大小相同的像素沿水平和垂直方向按统一的矩阵整齐排列而成。像素本身并没有实际尺寸，它依赖于输出的原始数据。

输出大小 = 像素大小 / 输出分辨率

因此，只有当像素向指定的设备（诸如打印机、显示器）输出时，才具有物理量的长、宽、高及面积等。照相机百万像素与打印尺寸的换算见表2-1。

### 2. 分辨率

分辨率是指"在指定单位面积上的单位数目"，即相机能够捕捉到的细节度。根据涉及对象的不同，分辨率表达的含义也会有所不同。常用的分辨率包括影像分辨率、点阵图分辨率、显示器分辨率、打印分辨率、拍摄分辨率、扫描仪分辨率等。

（1）图像分辨率。指数码相机影像传感器水平方向总像素数与垂直方向总像素数的乘积。一般用每英寸多少像素来表示，即ppi。数码图像分辨率越大，其清晰度越高（图2-7）。

（2）点阵图分辨率。指每个英寸长度单位内的像素数值。点阵图的像素随着图形分辨率的增加而增加，它与分辨率成正比；图形文件的大小与分辨率成正比。点阵图的尺寸则随着图形分辨率的增大而缩小，尺寸与分辨率成反比。

（3）显示器分辨率。指显示屏所能显示的信息量。通常情况下，屏幕显示图像的大小取决于显示器的分辨率。

（4）打印分辨率。指打印机每英寸长度

表2-1　照相机百万像素与打印尺寸的换算

| 照相机（MP） | 像素数 | 近似打印尺寸（300ppi）（in） | （cm） | 近似打印尺寸（200ppi）（in） | （cm） |
|---|---|---|---|---|---|
| 3 | 2048×1536 | 7×5 | 18×13 | 10×7½ | 26×19 |
| 4 | 2280×1700 | 7½×5½ | 19×14 | 11½×8½ | 29×22 |
| 5 | 2592×1944 | 8½×6½ | 22×16 | 13×9½ | 33×24 |
| 6 | 2816×2112 | 9½×7 | 24×18 | 14×10½ | 36×27 |
| 7 | 3072×2304 | 10×7½ | 25×19 | 15½×11½ | 39×29 |
| 8 | 3264×2448 | 11×8 | 25×20 | 16½×12 | 42×30 |
| 10 | 3888×2592 | 13×8½ | 33×22 | 19½×13 | 49×33 |
| 12 | 4288×2848 | 14½×9½ | 37×24 | 21½×14 | 55×36 |

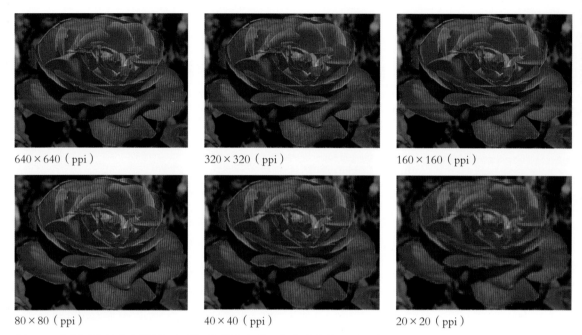

640×640（ppi）　　　320×320（ppi）　　　160×160（ppi）

80×80（ppi）　　　40×40（ppi）　　　20×20（ppi）

图2-7　每幅图像的大小相同，每幅图像的像素数量依次减半的系列图像

能打印的点数。从打印机的角度来看，分辨率越高则再现原件的能力越强，打印出来的图像越细致，同时也越接近于原件。目前，印刷业公认的最佳打印分辨率是300dpi。

（5）拍摄分辨率。指在使用数码相机进行拍摄时，对影像尺寸大小的选择。

（6）扫描仪分辨率。从扫描仪的角度来看，扫描仪的分辨率越高，则解析图像的能力越强，扫描出来的图像也越接近于原件。

## 二、影像传感器

影像传感器，即图像传感器。数码相机的影像传感器是将光信号转为电信号的半导体光敏元件，即数码相机的影像感应主件。它是数码相机关键的核心部件之一，对影像的质量起着举足轻重的作用。

1. 传感器的类型

目前数码相机使用的影像传感器，从生产工艺上分主要有两种：①CCD传感器（电荷耦合器件传感器）。②CMOS传感器（互补金属氧化物半导体传感器）。

从信号传输方式可分为两种：①全帧传输CCD。②隔行传输CCD。

从滤镜类型主要分为两种：①原色CCD。②补色CCD。

2. CCD与CMOS的差异

尽管CCD与CMOS两种影像传感器结构相同，图像的捕捉方法也相同，但其感光元件信

息在处理的方式上却有所不同。CMOS图像传感器并不像CCD那样把光电电荷移至电荷电压变化器，而是直接检测每个感光单元下的电荷。与CMOS图像传感器相比，CCD具有优良的动态范围、较小的背景噪声、较高的光灵敏度和较高的分辨率。另外，CCD在影像品质等方面均优于CMOS，而CMOS则具有低成本、低功耗以及高整合度的特点。CMOS影像传感器在采集光信号的同时就可以取出电信号，并可同时处理各单元的图像信息，速度也高于CCD影像传感器。

## 三、感光度

### 1. 感光度

（1）感光度的概念。感光度是传统胶片性能的术语，表示胶片对光线的敏感程度，亦称感光能力。

（2）感光度的设置。数码相机影像传感器的感光能力的高低，用与其相关的胶片感光度表示，感光度用"ISO"表示。正确设定数码相机感光度值是拍摄好照片的前提，根据拍摄条件自由地调整感光度是数码相机的一大特点。

目前，数码相机感光度范围最低为ISO50，最高达到ISO204800。部分数码相机可以自动控制感光度范围，不需手动调节。

感光度设置从高低选项上可分为：①低感光度：ISO100及以下。②中感光度：ISO200～ISO800。③高感光度：ISO1600～ISO3200。④超高感光度：ISO6400以上。有些相机可作1／2或者1／3级的步长调节。

感光度设置的原则与技巧：①在对色调和图像再现要求较严谨时，推荐将感光度设置在相对较低范围。②用三脚架拍摄静物时（图2-8），为了提高照片质量，可用较慢的

图2-8 静物／罗志华

快门，推荐将感光度设置在ISO50～ISO200。③在天气晴朗或者光线充足的室外，推荐将感光度设置在ISO50～ISO200（图2-9）。④在阴天或者下雨天的室外，推荐将感光度设置在ISO200～ISO400。⑤在自然光线的室内或者傍晚或者夜晚的灯光下，推荐将感光度设置在ISO400～ISO800。⑥在较暗的光线条件下，为了弥补光线的不足，在保证画质的情况下，推荐将感光度设置在ISO800（高端型相机可设置得更高），并且使用镜头的大光圈进行拍摄（图2-10）。⑦若曝光值中的快门读数已低于手持相机拍摄的最小值，切记一定要使用三脚架。⑧专业数码单反相机，推荐将感光度设置在ISO100～ISO800之间。⑨使用普及型数码相机，推荐将感光度设置在ISO100～ISO400之间。⑩在光线变化不大的情况下，不要频繁变动感光度设置（图2-11）。⑪为了能够满足多种场合使用，经常将感光度设置在ISO400，甚至也有使用适合于昏暗场所拍照的感光度设置为ISO800或ISO6400。当然，需要特殊的效果时除外。

一般来说，感光度的设置调整主要受到三个方面的影响：①光线不足的困扰。②需要高速快门拍摄高速运动物体以及高速连拍时遇到

图2-9　尼洋河秋色／次仁尼玛

图2-10　霞光映峻岭 / 李大元

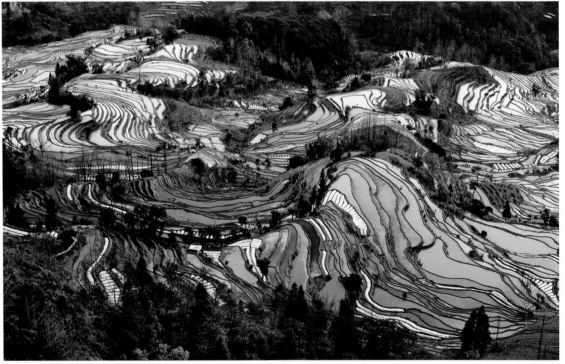

图2-11　大地锦绣 / 刘延芳

的问题。③解决快门速度过慢的问题。在这种状况下，如果有三脚架或者可以保证数码相机固定拍摄的话，可以通过增大光圈快门或者慢速快门来进行拍摄。但是，在缺少三脚架支持或者手持数码相机无法保证稳定拍摄的情况下，就只能选择较高的感光度来解决问题。感光度提高后，快门速度也相应提高。

2. 噪点与感光度

数码相机的噪点主要是指CCD（CMOS）将光线作为接收信号接收并输出的过程中所产生的图像中的粗糙部分，也指图像中不该出现的外来像素，通常由电子干扰产生。数码相机的噪点，往往致使图像上布满一些细小的粗糙的斑块或杂色粗颗粒，影响图像清晰度，使视觉效果大打折扣。

一般情况下，噪点会使得画面呈现过多阴暗部分，并通过色斑影响照片清晰度。感光度越高，产生噪点的可能性就越大，其画面中色彩的鲜艳度和真实性也会受到影响。

提高感光度时产生噪点的原因：①在对影像信号进行增幅时混入了电子噪点。若希望得到尽可能高的画质，应该尽量使用低感光度。但拍摄昏暗的室内或夜景照片时，快门速度也将会降低，所以需要注意防止产生抖动。②噪点本身具有在昏暗部分比明亮部分更显眼的倾向。所以，在室外明亮处或在要求超高快门速度拍摄运动照片时，即使将感光度提高，照片上的噪点也不会太明显。

采用高感光度可在昏暗场景下更好地进行拍摄，在高感光度条件下，用于明亮场景的拍摄，可以提高快门速度，防止抖动。

使用慢速快门拍摄流水、瀑布等照片时，除了将光圈缩小外，还可以用低感光度来降低快门速度，使水流产生动感（图2-12）。

在手持相机拍摄风光照片时，为了取得理想的景深，大多会用较小的光圈，但如果光线不足、快门速度变得很慢时，可尝试利用较高的感光度来提高快门速度，这样就能在手持相

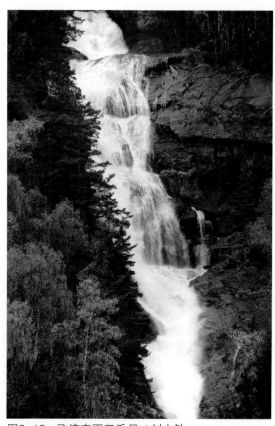

图2-12　飞流直下三千尺／刘杰敏

机、较小的光圈状况下，拍出较清晰的风光照片（图2-13）。

在室内配合闪光灯使用时，若发现闪光灯亮度不足或是主体亮度正常，但背景却太暗，则应提高感光度来拍摄，使现场光线更自然。

由于感光度与照片的细腻程度、质量有着很大的关系，因此，一般将感光度调置到可满足拍摄条件即可，不要调得过高。但在一些特殊场合下，若需要更高的快门速度去凝固某一个快速移动物体的瞬间时除外（图2-14）。

快门速度与感光度设定的直接关系：当感光度值设定增大时，快门速度也按比例相应地提高。例如，当快门速度在ISO100时为1/30s、在ISO200时为1/60s、在ISO400时为1/125s、在ISO800时为1/250s。

总之，对数码相机的相当感光度的要求是应用尽可能低的感光度。数码相机在调节应用方面的原则是"就低不就高"。

若要避免出现图像噪点，尽可能地避免在光线暗淡或有阴影的位置拍摄。如果实在无法避开光线昏暗环境，拍摄也要尽量将感光度设置得低一些，同时使用闪光灯补光。为了防止抖动，最好使用三脚架等设备来拍摄。

为了解决噪点问题，目前数码相机有两种设计：①自动降噪设计，当测光系统测出现场光线很暗、快门速度下降到1/2s时，自动启动降噪功能。②专业型单反数码相机专门设计了一挡"降噪"功能。不过，数码相机中的这种降噪功能可能会影响照片的清晰度与锐度。

具备降噪功能的数码相机，在记录图像之前就会利用数字处理方法来消除图像噪点。因此，在一定的环境条件下，在提高感光度拍摄时，具备降噪功能的数码相机拍摄到的照片画质明显细腻、逼真。

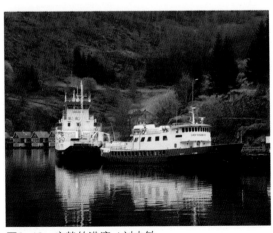

图2-13　宁静的港湾／刘杰敏

图2-14　角逐／王忠家

## 四、白平衡

白平衡，简而言之就是通过摄影手段达到被摄体的色彩还原的准确度。白平衡有自动调整和手动调整等方式。其原理是通过RGB三色的信号放大比例来达到平衡。在拍摄过程中，在JPEG、TIFF影像文件格式下，由于白平衡控制出现失误，往往造成色彩还原的偏差，甚至造成不可逆的影像质量受损的后果。比如在钨丝灯光下，白色物体拍出的照片可能会偏黄；如果拍摄环境背景光线色温偏高，那么拍出的照片很可能会偏蓝。为了使被摄体色彩还原准确，有必要通过调整白平衡来解决此类问题（图2-15）。由于拍照现场经常会遇到各种不同光源的相互混杂和干扰，所以，完全靠照相机自动白平衡系统设置完成拍摄很难达到目的，因此有时也选择手动。手动白平衡一般分为白炽灯、荧光灯（不同色温若干种）、直射阳光、闪光灯、阴天、阴影等选项，以适应不同的现场光线条件。为了精确色彩还原，还可使用白平衡偏移和白平衡包围曝光。

在应用与控制方面，白平衡是获得准确色彩再现和理想色调的重要途径。其调节方法：一般性拍摄，尤其在新闻抓拍及动态摄影中大多可采用自动白平衡；在特殊和复杂环境下，尤其是室内人工光线及混合光下，需要采用手动白平衡和色温设置；在经常固定的环境下，可运用预置白平衡。一般采用RAW格式来调整、设置白平衡，更为方便，效果也更好。

白平衡设置分以下几步（图2-16）：①使用白平衡卡为相机做出白平衡定义。②通过白平衡设置选择所需项目。③按图像拍摄的要求，做出选项确定，照相机便会以此图像作为

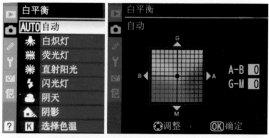

图2-15 数码相机的白平衡设置

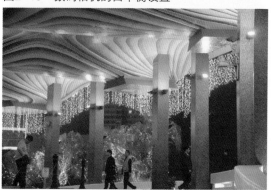

未设置白平衡前拍摄的照片

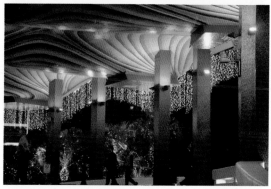

设置白平衡后拍摄的照片
图2-16 白平衡的设置

白平衡的定义标准。④在照相机上选择自定义白平衡图标后，即可进行正常拍照。

## 五、图像文件格式

为便于计算机的读写与处理，数码相机的影像在存储前，需按一定的规范标准转换为适当的文件格式，通常包括JPEG、TIFF、RAW等格式。

### 1. JPEG图像文件格式

扩展名：JPG。它集占用空间小、兼容性强、支持读取、存储速度快、便于传输等优点于一体。这种格式是目前数码相机上应用最广泛的照片存储格式（图2-17）。但此格式是有损压缩格式，压缩率越大损失就越多，影像质量越差。此格式文件经计算机处理后，损失会累积，因此做数据保存时尽量是原文件。

### 2. TIFF图像文件格式

扩展名：TIF。它是一种非失真的无压缩格式。优点是能保留图像的超强画质、色彩信息及层次，兼容性高。通常，TIFF图像文件格式应用于专业性较强的领域，如图书、画册、杂志、海报等新闻出版行业。所占空间较大是其不足。

### 3. RAW图像文件格式

它记录了数码相机影像传感器生成并经模／数转换后的原始信息，同时记录了拍摄所产生的一些元数据，由于未经相机微处理器加工处理，所以其影像效果不受相机操作设置的影响（除ISO与曝光），如白平衡、饱和度、锐化、对比度等，甚至一定范围内的曝光误差，皆可通过软件进行后期无损处理。它是数码相机影像质量最佳的一种文件形式，被称为"数字底片"，是原始影像未经加工更改的有力证据。由于各厂商RAW的编码不同，需专用软件浏览和处理（图2-18）。

从存储空间上讲，RAW图像文件格式要比TIFF图像文件格式有明显的优势。RAW格式不管后期生成何种影像格式，其原始格式文件始终存在，而且可以反复使用，具有很强的二次创作性。

图2-17 Windows的资源管理器可直接浏览JPEG图像

图2-18 Windows的资源管理器无法预览RAW文件

# 第三节 照相机的种类及用途

照相机种类繁多，性能各异。不同功能的照相机使用的范围也不同。

常见的照相机的分类（图2-19~图2-21）：

（1）按使用的感光材料进行分类，可分为胶片感光及数字感光两种。

（2）按感光胶片的尺寸进行分类，照相机可分为110照相机、120照相机、126照相机、127照相机、135照相机等或按大、中、小画幅照相机分类。

（3）按功能进行分类，可分为专业级、准专业级、普通级等。

（4）按特殊用途进行分类，可分为水下照相机、显微照相机、大型座机、航天照相机等。

（5）按取景方式进行分类，可分为单镜头反光照相机、双镜头反光照相机及平视旁轴照相机等。

（6）按自动程度进行分类，可分为手控曝光照相机、自动曝光照相机、自动对焦照相机及全自动照相机等。

这里我们仅介绍几种最常见的数码照相机。

图2-19　120平视旁轴照相机　　图2-20　数码单镜头反光照相机

图2-21　袖珍数码相机

## 一、"单反"照相机

单镜头反光取景照相机简称"单反"（图2-22）。此种照相机的取景和拍摄使用同一镜头。这种照相机取景影像通过反光镜显示在机身上方的调焦屏上。当按快门按钮时，反光镜抬起，使光线通过镜头直接射向感光材料而进行曝光，曝光结束后快门关闭，反光镜复位。

图2-22　单镜头反光取景照相机

单镜头反光取景式照相机的特点是镜头可调换，其取景调焦方便，且体积小，便于携带。此种相机适合新闻摄影、野外勘测以及司法照相等工作者使用。其缺点是快门运动时噪声较大。由于数码相机进行整机运动、系统运算时均使用一部电源，因此耗电量较大。

中画幅照相机一般分为单镜头反光取景式、双单镜头平视旁轴取景式照相机等。其优点是可使用反转胶片，底片尺寸较大，解像力很高，可制作大幅照片，适用于摄影创作。其缺点是体积较大，携带不便。此种相机大多使用胶片感光材料，拍摄成本高。如使用此类数码相机，由于像素超大，所以运行速度较慢，存储速度及拍摄速度均会受到较大影响。此种相机适用于艺术创作、人像摄影、商业广告摄影等。

## 二、"单电"照相机

"单电"照相机是近期研制的一种机型，其特点是在可以交换镜头的前提条件下，反光镜固定，改用高像素电子取景器。取景在低照度下也很明亮，连拍速度高。

## 三、"微单"照相机

由于单反相机体积较大、携带不便，为此近几年新推出具有极大竞争力的"微单"类型。其特点是体积小、重量轻、结构简化，省去"屋脊五棱镜"和45°角反光镜，同时，又

可以更换镜头。

## 四、普通数码相机

目前，此种照相机比较流行，不但样式新颖，价格便宜，而且小巧玲珑，便于携带。由于存储方式是数码格式，可以自行打印照片，又可利用电脑存储、传输、保管照片。存储卡可以循环地使用，极大地降低了拍摄成本，受到了广大摄影爱好者的普遍欢迎。其缺点是因相机制作成本较低、体积较小，其相机性能及各项技术指标均无法与专业相机媲美。

## 五、特殊用途照相机

按照特殊用途分类的照相机包括水下照相机、显微照相机、大型座机、航天照相机等，均是在性能良好的专业照相机基础上改进及加装某些辅助设备后形成的。如水下摄影照相机，必须在专业照相机外部进行改装，加装防水设备以及相关的操作装置，以保证操作者在水下作业时，运用自如；再如显微照相机，为了表现微观世界，必须经过显微镜成像后，照相机方能进行拍照。另外，航天摄影，航天员在距离地球250～500km的椭圆形轨道运行中，要用照相机拍摄地球的各个角落，所以要求相机的解像力必须极高，能够面对各种复杂的拍摄环境，以拍摄出理想的照片来。所以，此类照相机不但各项指标要求高，而且还要加装各种遥感、遥控等装置。

# 第四节　镜头及常用附件

## 一、镜头的选用

照相机成像效果的好坏，关键在于镜头，镜头好比人的眼睛。镜头种类繁多，不同种类的镜头，其用途、特点及应用也各不相同（图2-23、表2-2）。

### 1. 镜头的功能

作为照相机中最重要的部件——镜头，它的优劣与拍摄成像的质量息息相关。

（1）镜头的焦距。镜头的焦距是一个非常重要的指标。焦距（$f$）与视角成反比，焦距越长，视角越小，否则相反。其用途是长焦镜头适于拍摄距离较远的物体。长焦镜头还有一种功能，可以将不必要的杂乱背景虚化掉；

短焦镜头，景深大，清晰度和操作性也均好于长焦镜头。

（2）镜头口径。镜头标注的光圈系数越小，口径则越大，即进光量越大，否则相反。大口径镜头，适于光线条件较差的拍摄环境，在同样环境下，与同类小口径镜头相比，可以

图2-23　五光十色的镜头

表2-2　镜头种类及应用

| 种　类 | 优　点 | 应　用 |
|---|---|---|
| 标准镜头 | 光圈大<br>对焦快速、准确<br>所拍摄的影像不易产生变形 | 视觉效果与人眼相似，可以呈现景物的真实感 |
| 广角镜头 | 景深范围较深<br>变形明显<br>对焦距离短<br>强烈的透视效果 | 视角开阔，可容纳较多的景物，适于表现宽阔无垠的场景<br>利用变形的特性能使前景景物更有张力<br>透视效果可营造空间的纵深感 |
| 望远镜头 | 可将远处的景物拉近<br>较浅景深<br>具有压缩的视觉效果 | 可简化画面，表现主体的特写<br>可善用浅景深的特性模糊杂乱的背景以强化主体 |
| 微距镜头 | 可将细小的景物拍得很大<br>光圈可缩到很小 | 适于拍摄昆虫、花卉等题材<br>可利用小光圈来取得更深的景深以清楚呈现主体 |
| 鱼眼镜头 | 焦距极短，视角大<br>变形效果非常明确 | 可夸大景物的透视感，从而得到富有极强想象力的特效 |

提高快门的速度；其特点是景深较小。

2．镜头的种类及运用（图2-24～图2-26）

镜头是衡量相机档次的一个最为重要的标准。

（1）标准镜头。所谓标准镜头，就是镜头的焦距与成像画幅对角线长度相近、视角与人眼的视角接近为40°～60°，其优点是成像不变形，透视感正常，尤其拍摄半身人像时显得更加自然、真实，且对焦快速、准确，光圈大，成像质量较好（图2-27）。

（2）长焦镜头。一般在200mm以上的镜头，可称其为长焦镜头。长焦镜头的特点是景深小、视角小，可相对缩小景物的变化比例，将远处的被摄体"拉近"，与此同时，压缩画面的空间感，使画面构图简洁。长焦镜头适于远距离拍摄，比如体育竞技、足球比赛以及不便于打扰被摄体的景物。

（3）广角镜头。①镜头视角在60°以上均可称其为广角镜头。②通常将镜头视角在90°以上的，称其为超广角镜头；视角在180°及以上的镜头称为鱼眼镜头。广角镜头的优点是景深大、视角大，画面透视感强；缺点是影像易变形、失真。此类镜头适于拍摄大场面，以凸显宏大、壮观的气势，如大会会场、运动场、机场等，也可对拍摄对象进行放大、夸张时使

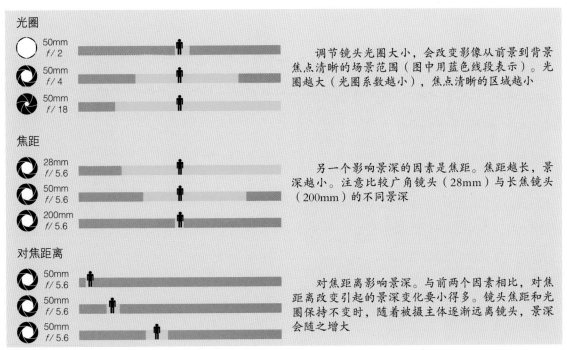

图2-24　镜头运用示意图

| | | | | | | | |
|---|---|---|---|---|---|---|---|
| AF DX鱼眼尼克尔 10.5mm f/ 2.8G ED | AF-S DX尼克尔 10~24mm f/ 3.5~4.5G ED | AF-S尼克尔16~35mm f/ 4G ED VR | AF-S DX变焦尼克尔 12~24mm f/ 4G IF-ED | AF-S DX VR变焦尼克尔 55~200mm f/ 4~5.6G IF-ED | AF尼克尔 85mm f/ 1.4D IF | AF尼克尔 85mm f/ 1.8D | AF DC尼克尔 105mm f/ 2D |

图2-25 广角、标准、变焦、长焦等各类镜头

用。

（4）反射式镜头。此类镜头实际上是一

图2-26 镜头及配件

种超远摄镜头，相比于同焦距的长焦镜头，其优点是体积小、便于携带；缺点是由于此类镜头结构简单、成本较低，其操控性及成像质量均不如正常的长焦镜头。

（5）变焦镜头。其用途广泛，可在一定的焦距范围内进行自由调节，操作起来也极为方便，备受广大摄影者的青睐。变焦镜头种类繁多、焦距段覆盖面广，其变焦范围甚至可涵盖广角、标准及远摄三个区域，如17～35mm、80～200mm、200～400mm及28～300mm等，其优点是携带方便，一头多用；其缺点是镜头的变焦倍率越大，其体积就越大，成像质量也会相对下降。

（6）增距镜。增距镜又称倍率镜，是照相机镜头的附属物，位于摄影镜头与机身之间，可以使镜头的焦距成倍地增加，它只能与镜头配合使用，其用途是在原焦距达不到要求

图2-27 湖光秋色（挪威）/刘杰敏

时，用增距镜增加镜头焦距的倍数，达到增距的目的。如原有300mm镜头加接一个2倍的增距镜后，就可以变成600mm。对于拍摄天象、飞行物等被摄体作用很大。但值得注意的是加了增倍镜后，镜头的光圈会相应降低，2倍的增距镜，会降低光圈2级左右，比如原来镜头光圈设在$f$2.8，加了2倍增倍镜后会变成$f$5.6。使用增距镜拍摄时，在一定程度上也会降低照片的成像质量。

## 二、照相机的常用附件

### 1. 三脚架（图2-28、图2-29）

三脚架具有稳定照相机的作用。在照相机快门低速，且长时间曝光的情况下，操作者靠手端相机拍摄是有一定难度的，一般情况下，手持拍摄快门速度应该不低于镜头焦距的倒数，比如我们使用焦距为210～300mm长焦镜头时，其快门速度则不应低于1/250s。这里还需指出的是，其感光介质的感光指数以及光圈指数必须符合曝光要求。那么，在光线极暗的情况下，又要拍出曝光准确、画面清晰的照片，离开三脚架恐怕很难实现。再如我们拍摄足球比赛，夜间完全靠体育场灯光照射，加上操作者手持的相机体积超大（一般配备的镜头

图2-28 小型三脚架

图2-29　各类专业三脚架

为300～400mm），因而手端难度极大，只好借助三脚架的支撑。

拍摄风光照片时，经常会用到三脚架。因为风光照片追求景深，光圈往往设定得很小，尤其是拍摄山涧溪流时，放慢快门速度后，水流具有动感。

一般外出拍照会带很多摄影器材，所以要考虑携带物的重量。三脚架的支撑能力是根据照相机的重量来确定的，如果三脚架可支撑10kg的重量，而云台只能承重5kg，那么，这副三脚架只能承重5kg。三脚架承重量越大，自身的重量就越大。

2．独脚架

独脚架只有一条腿，由于配备了灵活的球

头，用起来也很方便，携带也不成问题。但因为是独脚架，稳定性相对较差，只能保证支点不出问题，但前后左右的稳定性则需要靠人来把握。所以，使用时要尽量保持人体的平衡，防止抖动。

3．遮光罩

遮光罩是安装在照相机镜头前的常用摄影附件，由金属、塑料等多种材质制成。

（1）遮光罩的功能。

遮光罩的功能是阻挡不必要的光线进入画面，以免在底片上造成炫光或产生雾霭，可有效地提高影像质量；使用遮光罩还能够保护镜头，使镜片减少受损伤的几率。不同规格的遮光罩有不同的功效。

（2）遮光罩的工作原理（图2-30）。

黄色线是正常成像时的进光路径。蓝色线则是不该进入的干扰光线，光线被镜片后缘的底部所反射（橙色线），此时，光线向前再次与镜片前缘产生反射，最后回到传感器产生光晕

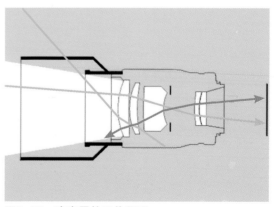

图2-30　遮光罩的工作原理

的现象。

光线进入镜身时成圆锥状，但镜身的屏蔽会遮挡四边不需要的光线（图2-31），让成像变成长方形。所以，看到的照片会是长方形而不是圆形。由此可以想象，进入镜头对成像有帮助的光线，应该是长方形的四角锥而不是圆锥形，所以遮光罩可以有效阻挡多余的光线，安装遮光罩的照相机拍摄的照片一般不会产生光晕。

（3）遮光罩的种类。

①花瓣形遮光罩（图2-32）。为了配合镜头可视角度的需要，花瓣形遮光罩将左右做得比较短一些，上下长一些，其目的是为了方便形成前面所说的光线形成的四角锥。

②长圆筒形遮光罩（图2-33）。遮光罩越长，减少光晕的效果也越佳，防止不必要光线进入的功能也就越强。

③短圆筒形遮光罩（图2-34）。短圆筒形遮光罩多用于广角镜头，因为广角镜头视角大，适用于短形遮光罩，从而使拍摄景物的视

图2-31　过滤不必要的光线

角不受影响。

遮光罩的选配：例如77mm的镜头（这里指的是镜头的口径大小）应该配备77mm的遮光罩（图2-35）。

4. 快门线

照相机在按动快门时，会产生一定的震动，如快门速度较快时，这种震动不会对画面产生不良影响，但快门速度较低时，就会影响画面质量。拍摄时，相机需不时地变换各种角度，安装快门线就可以解决上述问题，操作起

图2-32　花瓣形遮光罩

图2-33　长圆筒形遮光罩

图2-34　短圆筒形遮光罩

图2-35　77mm镜头应配备77mm的遮光罩

来也较方便。

　　常见的快门线有"机械快门线"、"电子快门线"、"多功能快门线"等。

　　5. 滤色镜

　　滤色镜用来调整被摄体的色调与感光反差，使所摄取的景物色调得以修正，接近正常指数。在拍摄风光照片时，用滤色镜还可以产生特殊的艺术影像效果。滤色镜由有色光学玻璃或有色化学塑料制成（图2-36）。使用时，将它放置在镜头前，但与镜头间不要产生距离，否则将有干扰光线进入。

图2-36　各种滤色镜

　　（1）UV滤色镜。UV滤色镜能吸收紫外线和少量的蓝紫光线，其他色光能正常通过。使用此种滤色镜，一般不会影响曝光量。

　　（2）中灰密度滤色镜。中灰密度滤色镜是能够阻挡一部分光线进入镜头，但不会改变光线、光谱成分的滤色镜。根据型号不同、阻挡光线程度不同，曝光的补偿也不同。此种滤色镜的主要作用：一是为了在明亮光线条件下，获得大光圈、虚化背景的小景深效果；二是为了在较明亮的环境下，获得低速、极低速快门，表现流水等景物为薄纱、云雾、虚无缥缈的动感效果。

　　（3）偏光镜。偏光镜的作用：一是可以吸收非金属物体的表面反光，如玻璃橱窗的反光、水面的反光等；二是可以吸收蓝天的光线，使得蓝天、白云更为突出。

　　6. 电子闪光灯

　　电子闪光灯是摄影中应用最广泛、使用最方便的一种人工照明光源，是摄影者常用和必备的照明工具。一般数码相机都具备电子闪光灯功能。

## 单元习题

　　1. 数码相机与传统胶片相机的根本区别是什么？

　　2. 什么是感光度？调整时须注意什么？

　　3. RAW图像文件格式有什么特点？

　　4. 长焦、广角镜头的特点及作用是什么？

# 第三章　摄影技术与基本拍摄

# 第一节　自动对焦控制

在拍摄时，为了使被摄体在照相机上成像清晰，必须掌握好对焦技术。因此，准确对焦是获得高质量影像的基础（图3-1）。

所谓对焦，是照相机成像的必要条件之一，是照相机微处理器控制电子及机械装置自动完成对被摄体距离调整，使影像清晰的功能，即把被拍摄的物体的焦点准确地定位在成像平面上，使其呈现出清晰的画面的过程。通常，数码相机可分为四种对焦模式，即自动对焦模式、手动对焦模式、多点对焦模式及全息自动对焦模式。其中，自动对焦模式和手动对焦模式是目前最为常用和最为普遍的对焦模式。

## 一、自动对焦模式

自动对焦就是照相机能根据被拍事物的感光条件，自动测量正确的拍摄焦距，通过相机内部的驱动系统调整镜头的焦距，使其画面主体清晰无误。它操作简捷、聚焦准确性高、速度快，有利于快速抓拍被摄体的动态精彩瞬间

图3-1　自然交响曲／王忠家

的优势。

1. 从对焦方式上划分

可分为单次自动对焦模式、连续自动对焦模式和人工智能伺服自动对焦模式。

（1）单次自动对焦模式（AF-S）。这是最为常用的一种自动对焦模式。单次对焦模式其工作原理（尼康、佳能专业相机）：按下快门按钮时（此时快门程序在一挡位置，只是给相机的自动对焦系统下达指令）焦点被锁定，

此时镜头如再移动方向，原焦距失效，需重新定焦。焦距确定后，再按下快门，即完成一次曝光程序。单次自动对焦模式适合拍摄静止不动或移动较慢的被摄体，如静物、风光、建筑、微距、静态人像等（图3-2、图3-3），而且单次自动对焦便于对焦之后的二次构图。

选择自动对焦模式（以佳能相机为例）：

A．将镜头上的对焦模式开关置于＜AF＞（示意图A）。

图3-2　祥云／杜宏

B．按下＜AF·DRIVE＞按钮（示意图B）。

C．注视液晶显示屏的同时，转动＜主拨盘＞选择自动对焦模式（示意图C）。

ONE SHOT：单次自动对焦

AI FOCUS：人工智能自动对焦

AI SERVO：人工智能伺服自动对焦

单次自动对焦模式适于拍摄静止主体。

①半按快门按钮时，相机会实现一次合焦（示意图D）。

②合焦时，将显示合焦的自动对焦点，取景器中的合焦确认指示灯［●］也将亮起。

③评价测光时，会在合焦的同时完成曝光设置。

④只要保持半按快门按钮，对焦将会锁定，然后可以根据需要重新构图。

⑤在P／Tv／Av／M／B拍摄模式下，还可以通过按下＜AF-ON＞按钮进行自动对焦。

⑥如果无法合焦，取景器中的合焦确认指示灯［●］将会闪烁。如果发生这种情况，即使完全按下快门按钮也不能拍摄，需重新构图并再次尝试对焦。

（2）连续自动对焦模式（AF-C或AF-A）。这种对焦模式是被摄体与拍摄者之间即使不断改变位置和距离，相机对焦系统也始终保持跟踪状态，并随时可以拍到清晰的画面。比如拍摄汽车拉力赛，主体运动速度极快，我们应用连续对焦模式进行跟踪对焦，会始终保持焦距准确性，使画面清晰无误。

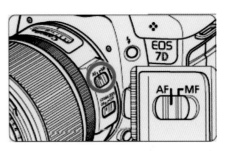

示意图A

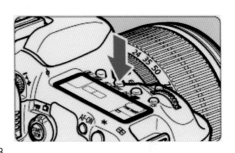

示意图B

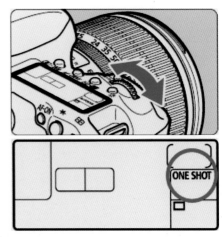

示意图C

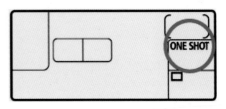

示意图D

连续自动对焦模式既是一项复杂的焦点追踪过程，它通过焦点检测、同步驱动、综合运算、伺服确认等多个步骤才能完成。同时，连续对焦又是一项高效快速的过程，最适合拍摄运动中的被摄体，结合高速的连拍功能可以轻松地拍摄出一组动态图片，如体育赛事、舞蹈表演、野生动物等动态题材（图3-4、图3-5）。

（3）人工智能伺服自动对焦模式。这种对焦模式是根据被摄体的状态（静止或运动），由相机自动选择对焦模式，这种将单次自动对焦与连续自动对焦相结合的方式，折中地解决了在实际拍摄过程中发现的由于长时间连续自动对焦，使耗电量过大以及在拍摄一个被摄体从静止状态迅速转变为运动状态等问题。因此，人工智能伺服自动对焦模式更适合于被摄体在动、静状态时刻变化的情况下使用。只要保持半按快门按钮，将会对主体进行持续对焦（示意图E）。比如正要起飞的飞

图3-3 建筑风光／王静

机、即将起航的轮船、将要起跑的运动员等。

　　曝光参数在照片拍摄瞬间的设置：①在P／Tv／Av／M／B拍摄模式下，还可以通过按下＜AF-ON＞按钮进行自动对焦。②可自动切换自动对焦模式的［人工智能自动对焦］。如果静止主体开始移动，［人工智能自动对焦］将自动把自动对焦模式从［单次自动对焦］切换到［人工智能伺服自动对焦］（示意图F）。③在［单次自动对焦］模式下对主体对焦后，如果主体开始移动，相机将检测移动并自动将自动对焦模式变更为［人工智能伺服自动对焦］。

　　自动对焦是通过相机内置的调焦系统对镜头进行调焦，使画面中被拍摄主体保持清晰。

　　2. 从对焦途径上划分

　　可分为主动式自动对焦模式和被动式自动对焦模式。

　　（1）主动式自动对焦模式。主要是利用发射红外线或超声波来度量被摄体的距离，自动对焦系统根据该距离资料驱动镜头调节像距，从而完成自动对焦。

　　（2）被动式自动对焦模式。主要是通过接收来自被摄体的光线，以电子视测或相位差检测的方式来完成自动对焦。

　　3. 从对焦区域上划分

　　可分为单次对焦与单区域对焦模式、连续对焦与单区域对焦模式、连续对焦与动态区域对焦模式。

图3-4　抢点／CFP视觉中国图片库

图3-5　舞蹈（墨西哥）／刘杰敏

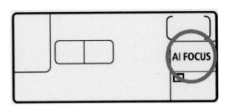

示意图E

示意图F

（1）单次对焦与单区域对焦模式。当有明确的被摄体并有足够拍摄的时间时，一般选用单次对焦与单区域对焦模式。拍摄时，将对焦区域的方框对准被摄体半按快门，就会听到镜头有轻微的马达转动声音；对好焦时，按下快门拍摄。这种方式能确保被摄体的清晰。

（2）连续对焦与单区域对焦模式。当有明确的拍摄对象，又需较快的拍摄时，选用连续对焦与单区域对焦模式，这样就可以快速对着想拍的主体按下快门了，如抓拍运动员、奔跑动物等的精彩镜头。

（3）连续对焦与动态区域对焦模式。当既无明确的被摄体，又要快速拍摄时，一般选用

连续对焦与动态区域对焦模式，这是最快捷的拍摄方式，全部由相机自动选择拍摄主体并对焦。

## 二、手动对焦模式

尽管自动对焦已经成为人们拍摄中常用到的方式，但是手动对焦依然有着广泛的运用空间（图3-6），它可以根据摄影者的需求任意调整焦点，以便根据摄影者的创作意图来突出被摄体。目前，无论是准专业、专业数码相机，还是单反数码相机都设有手动对焦的功能，以配合不同状况下的拍摄需要。

手动对焦（MF），此种对焦方式是操作者用人工控制的办法，手动调节镜头上的调焦

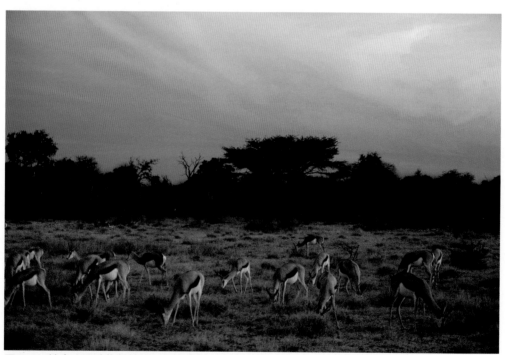

图3-6　纳米比亚动物保护区／王忠家

环，从取景器里确定影像清晰与否。这种方式在很大程度上既依赖于人眼对对焦屏上影像的判别，也依赖于拍摄者丰富的摄影经验及熟练程度。手动对焦（图3-7、图3-8）经常用于自动对焦无法完成或需要精细对焦时使用的方法。当然，手动对焦模式还存在速度较慢，不利于捕捉稍纵即逝物体。值得注意的是，现在单反相机及配套镜头大多带有"全时手动对焦"功能，即在自动对焦状态下可以手动，使拍摄更为方便。

图3-7　乡村小木屋 / 刘杰敏

## 三、多点对焦模式

目前，大部分数码相机都具备多点对焦功能或者区域对焦功能。常见的多点对焦为5点对焦、7点对焦、9点对焦甚至几十点对焦。当对焦中心不设置在图片中心时，可使用多点对焦或者多重对焦。除了设置对焦点的位置外，还可设定对焦范围。

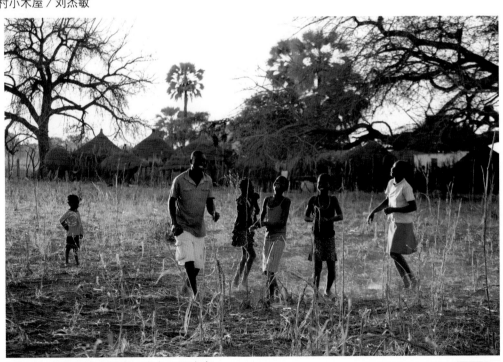

图3-8　天伦之乐（纳米比亚）/ 王忠家

## 四、全息自动对焦模式

全息自动对焦模式这一功能，是索尼数码相机独有的功能，也是一种崭新自动对焦光学系统。它采用先进激光全息摄影技术，利用激光点检测拍摄主体的边缘，即使在黑暗的环境下，也能拍摄出对焦准确的照片（图3-9）。

## 五、预置对焦模式

预置对焦模式也称作"陷阱式"对焦，是指摄影者首先对要拍摄的场景预置好某一个焦点，然后再去穿插拍摄其他场景，最后再回到已预置好的对焦点处进行拍摄。此种对焦模式仅限于部分相机拍摄运动比赛时使用（图3-10），其他相机不具备此功能。

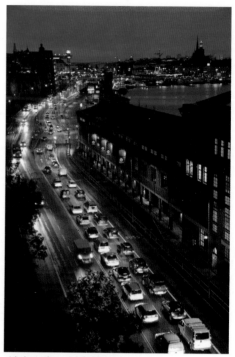

图3-9 城市之夜／刘杰敏

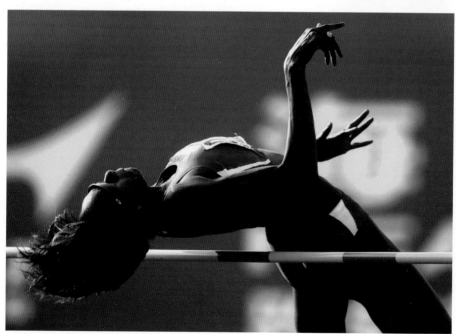

图3-10 跃上新高度／兰红光

# 第二节 测光与曝光控制

## 一、测光

**1 测光模式及其应用**

数码相机的测光是指相机预测被摄体光量的过程。现代照相机一般采取的测光模式根据测光元件对拍摄画面内所测量的区域、范围的不同，基本上可以分为五种测光模式，即平均测光模式、中央重点平均测光模式、分区评估测光模式、点测光模式及中央部分测光模式。

（1）平均测光模式。这种模式又称为整体测光模式，它是一种最传统的测光模式，这种测光模式将被摄画面内的各部分光线亮度完全平均化，适于画面光强差别不大或被摄主体占大面积情况下的场景。

平均测光模式的特点是使用简单，测光精度不高，在取景范围内明暗分布不均匀的状况下，较难直接依据测光数值来确定合适的曝光量（图3-11）。尤其是当画面中有大面积的白或黑色被摄体时，给我们提供的往往是一个不准确的曝光值。因此，相机已少有此种测光模式。

（2）中央重点平均测光模式。这种模式又称为中央均衡测光模式，它是数码相机较常用的一种测光模式，其测光重点往往基于或偏重于画面中央局部，但结果却占60%～70%，同时又兼顾画面边缘（图3-12）。

这种测光模式非常适于人像摄影。它可使被摄主体获得丰富的层次及真实的色彩，是目前单镜头反光照相机主要的测光模式。

然而，在实际拍摄的过程中，当被摄主体及主要场景位于取景器的中心或中心偏下的位置时，取景器上部出现的往往是天空部分，为了避免高亮度部分造成的测光读数偏高而导

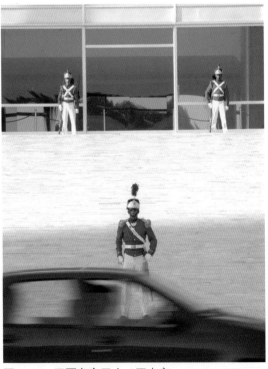

图3-11 巴西皇家卫士／王忠家

致曝光不足，该模式以取景器的中下部为测光的重点，此时它受背景过亮、过暗的影响小于平均测光模式；当取景器中的光线分布不均匀时，该系统的测光效果就会有偏差；当被摄主体偏离了中心，不在正常的明、暗范围内，该系统就无法给出正确的测光值。此种情况下，必须依靠曝光补偿来调节，以获得准确的曝光。

（3）分区评估测光模式。这种模式又称为矩阵测光模式、多区测光模式、多区域评价测光模式、智能化测光模式，它是一种最高级的、最智能化的测光模式，也是上述所有测光模式中最精密、最复杂的测光模式，通过对画面分区域由独立的测光元件进行测光，再由照相机内部的微处理器进行数据处理，最后求得最佳的曝光量，曝光正确率高（图3-13）。即使在逆光摄影或景物反差很大时，也都能得到合适的曝光，而无须人工校正。

通常情况下，多区测光模式适于任何光线、任何场景下的曝光需求。多区测光模式目前较广泛地应用于一些高档数码相机中。

（4）点测光模式。这种模式又称为局部

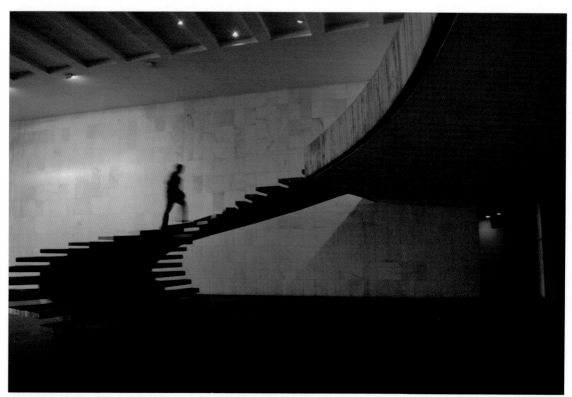

图3-12　美的旋律／王忠家

测光模式，这种测光模式仅测量取景器中央极小的区域范围（1%～3%）作曝光点，只对限定部分的亮度进行反应，并以此处测得的光线作为曝光依据。点测光模式基本上不受测光区域外其他景物亮度的影响，因此，可很方便地使用点测光对被摄体或背景的各个区域进行检测，且点测光具有较高的灵敏度和精确度。另外，当拍摄者远离被摄体时，点测光也能准确地选择特定的部位测光，以期满足曝光的需求。目前，该测光模式是一种为专业摄影设计的精确的测光模式。

点测光模式的测光系统多用于单镜头反光照相机，其特点是适合拍摄主体与背景之间存在较大反差的画面。比如舞蹈演员在舞台上演出时，舞台背景与被追光灯照射的演员之间形成巨大的明暗反差，这时使用点测光就可避免人物主体曝光过度（图3-14）；在拍摄人物照时，就完全有必要利用强烈逆光针对面部的亮度进行点测；在光线均匀的室内拍摄人物，很多摄影者都会使用点测光模式对人物的重点部位，如眼睛、面部等具有特点的部位来测光，从而达到强化主题的艺术效果。

（5）中央部分测光模式。这种模式测光的范围相对较窄，只是测量取景器中央处占画面10%～12%的区域范围进行测光。

中央部分测光模式适于光线较复杂、曝光更精确的一些场景。这种模式实际上是点测光模式的一种扩展，它非常适用于各种被摄主体在画面中心位置或环境光线反差不大的风光照片中使用。

2. 测光的技巧

（1）当被摄体各部分的亮部、阴影部分均无明显差异时，一般选用多区测光模式来进行测光。

（2）当被摄体某些部分的亮部、阴影部分均有明显差异，或被摄主体受到逆光的照射，或欲使被摄体的某一特定部位得到准确曝光时，一般选用点测光模式来进行测光。

图3-13　巴西少女／王忠家

图3-14 爱的篇章 / 罗群

（3）当被摄主体位于画面中央或以人像照居多时，一般选用中央重点平均测光模式来进行测光。

（4）当被摄主体比较单一时，一般使用点测光模式以及中央部分测光模式来进行测光。

（5）当被摄体是一些景物类的分散的主体时，一般选用多区测光模式或平均测光模式来进行测光。

（6）当被摄体的场景反射率高于18%时（相机的测光表是以反射率18%的亮度为基准），则会造成曝光不足；反之，则会造成曝光过度，一般选用曝光补偿来加、减曝光量。

（7）当条件允许时，为提高测光的准确性，可适当采取近测法，即近距离测量主体景物；另外，当判断机位与被摄主体光线一致的情况下，可以采用机位代测法，即用约18%反光率的物体，如手背或灰板代替远处主体景物来测量。

## 二、曝光

摄影技艺的根本要求是正确地掌握曝光技术。高质量的摄影作品是以准确的曝光为前提的，曝光技术运用得如何，直接影响到摄影作品的画面效果。

在实际拍摄中，尽管拍摄者往往带有一些自己的主观创作意图，但控制曝光的因素主要有三个：即快门速度、光圈大小及感光度。其中，快门速度决定影像传感器的曝光时间，光圈决定到达影像传感器的透光量，而感光度则决定影像传感器的敏感程度（图3-15、表3-1）。

曝光是指被摄体的反射光线通过摄影镜头到达影像传感器，并使其感光进而产生影像的整个过程。曝光分为手动曝光和自动曝光两种模式。

（1）手动曝光模式。是指每次拍摄时都需手动完成光圈和快门速度的调节。虽然该模式是摄影个性化表现的有效方式，自主性很强，在复杂光线下有不可替代的作用，但不利于抓拍瞬息即逝的景物。

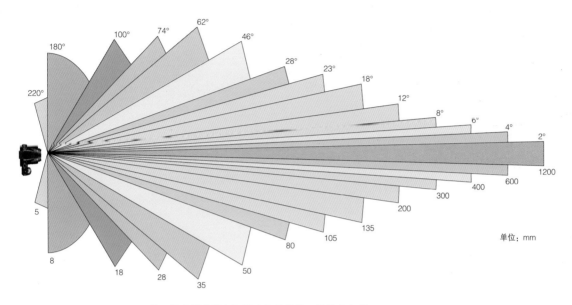

同一视点随着照相机镜头焦距变长，其视角变窄

图3-15　镜头的视角与焦距的关系

表3-1　感光度的选择

| 光圈 | $f/2.8$ | $f/4$ | $f/5.6$ | $f/8$ | $f/11$ | $f/16$ |
|---|---|---|---|---|---|---|
| 快门速度（s） | 1/30 | 1/30 | 1/30 | 1/30 | 1/30 | 1/30 |
| 感光度（ISO） | 100 | 200 | 400 | 800 | 1600 | 3200 |

（2）自动曝光模式。

①光圈优先自动曝光模式：是先手动设置光圈的大小，再利用细节的测光自动地获取相应的快门速度的拍摄模式。该模式具有灵活地调节光圈大小，可有效地控制景深、突出和强化主体的特点，适用于微距摄影及光线复杂的夜景拍摄，是使用最为广泛的曝光模式。

②快门优先自动曝光模式：是先手动设置快门速度，再通过相机测光而自动获取光圈值的拍摄模式。该模式适用于拍摄新闻摄影、运动中的物体。

③程序式自动曝光模式：光圈值及快门速度都是由相机内的处理器自动调节设定的。该模式适用于拍摄者在复杂的场合迅速抓拍各类题材的照片。

其他的还包括：全自动曝光模式，也称作傻瓜模式。一切由相机根据光线条件算出合适的曝光量，有闪光自动曝光模式、景深优先自

动曝光模式、自动包围曝光模式等。

以上自动曝光模式曝光准确、操作简便，有利于摄影者集中精力取景构图和捕捉稍纵即逝的精彩瞬间。

曝光是决定照片质量的关键，若曝光过度（图3-16A），则影像泛白、高光部分无层次、色彩欠饱和、缺乏亮部细节；若曝光准确（图3-16B），则被摄体的形状、色彩、色调、质感、细节、层次、清晰度等能完美地表现出来；若曝光不足（图3-16C），则影像黯淡、沉闷、晦暗无力，被摄体暗部缺乏细节层次。因此，在拍摄时采取各项措施灵活地控制曝光量就显得尤为必要。当然，曝光补偿仅对自动模式有效。

曝光量是感光材料接受被摄体反射光线照射强度的量值。其计算公式：

$$H = E \times t$$

式中：

$H$——曝光量，$\mathrm{lx \cdot s}$；

$E$——被摄体表面的光照度，$\mathrm{lx}$；

$t$——曝光时间，$\mathrm{s}$。

在实际拍摄时，曝光量的多少是通过调节快门速度和光圈大小来实现的（图3-17）。相同曝光量在快门速度和光圈上可以有多种不同的组合，而曝光值（EV）是表示在一定景物亮度和感光度下，光圈大小（$f$）与快门速度组合的参数，也是不同光圈与快门速度组合的模式（表3-2、表3-3）。

A. 曝光过度

B. 曝光准确

C. 曝光不足

图3-16　澳大利亚风光／刘杰敏

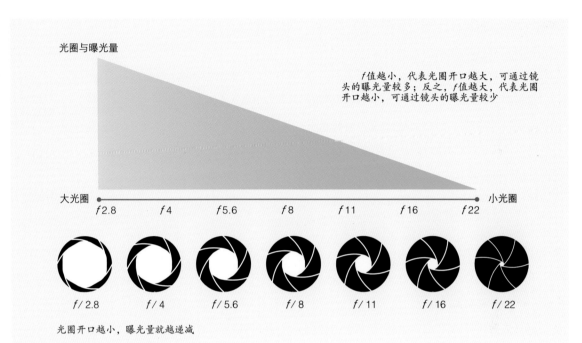

图3-17　快门速度与光圈组合示意图

表3-2　曝光值（EV）与光圈（f）、快门（s）级数对应表

| 曝光值（EV） | 0 | 1 | 2 | 3 | 4 | 5 | 6 | 7 | 8 | 9 | 10 | 11 | 12 |
|---|---|---|---|---|---|---|---|---|---|---|---|---|---|
| 光圈（f） | 1 | 1.4 | 2 | 2.8 | 4 | 5.6 | 8 | 11 | 16 | 22 | 32 | 45 | 64 |
| 快门（s） | 1 | 1/2 | 1/4 | 1/8 | 1/15 | 1/30 | 1/60 | 1/125 | 1/250 | 1/500 | 1/1000 | 1/2000 | 1/4000 |

表3-3　曝光值（EV）参照表

| 曝光值(EV) \ 快门(s)　光圈(f) | 1 | 1/2 | 1/4 | 1/8 | 1/15 | 1/30 | 1/60 | 1/125 | 1/250 | 1/500 | 1/1000 |
|---|---|---|---|---|---|---|---|---|---|---|---|
| 1 | 0 | 1 | 2 | 3 | 4 | 5 | 6 | 7 | 8 | 9 | 10 |
| 1.4 | 1 | 2 | 3 | 4 | 5 | 6 | 7 | 8 | 9 | 10 | 11 |
| 2 | 2 | 3 | 4 | 5 | 6 | 7 | 8 | 9 | 10 | 11 | 12 |
| 2.8 | 3 | 4 | 5 | 6 | 7 | 8 | 9 | 10 | 11 | 12 | 13 |
| 4 | 4 | 5 | 6 | 7 | 8 | 9 | 10 | 11 | 12 | 13 | 14 |
| 5.6 | 5 | 6 | 7 | 8 | 9 | 10 | 11 | 12 | 13 | 14 | 15 |
| 8 | 6 | 7 | 8 | 9 | 10 | 11 | 12 | 13 | 14 | 15 | 16 |
| 11 | 7 | 8 | 9 | 10 | 11 | 12 | 13 | 14 | 15 | 16 | 17 |
| 16 | 8 | 9 | 10 | 11 | 12 | 13 | 14 | 15 | 16 | 17 | 18 |
| 22 | 9 | 10 | 11 | 12 | 13 | 14 | 15 | 16 | 17 | 18 | 19 |
| 32 | 10 | 11 | 12 | 13 | 14 | 15 | 16 | 17 | 18 | 19 | 20 |

# 第三节　摄影景深

在摄影实践中，几乎每一个拍摄画面都应该考虑被摄体中哪一部分应该表现为清晰的，哪一部分应该表现为模糊的或者是全部清晰的，这就涉及到景深问题。

## 一、景深的定义

### 1. 定义

弥散圆是指在焦点前后，光线开始聚焦和扩散，点的影像变成模糊的、扩大的圆。

景深是指焦点前后可以拍摄的清晰影像范围，即被摄主体及前后纵深呈现在底片上面的图像模糊度，都在允许弥散圆的范围内。

### 2. 调焦点

调焦点是以被摄主体为基准的调焦刻度。调焦点应以被摄主体为出发点，拍摄最需表达的部分，其余部分可以忽略。比如在拍摄人物肖像时，拍摄者应把调焦点调在人物的眼睛部位。

### 3. 景深前界与景深后界

景深前界即距镜头最近的清晰物平面；景深后界即距镜头最远的清晰物平面。

### 4. 前景深与后景深

前景深即调焦点至景深前界的范围；后景深即调焦点至景深后界的范围。

### 5. 全景深

全景深即前界至后界、前景深＋后景深之和。

## 二、影响景深的因素

影响景深的因素主要有镜头光圈、镜头焦距、拍摄距离（表3-4）。

### 1. 镜头光圈对景深的影响

镜头光圈是影响景深的主要因素之一。镜头光圈与景深成反比。在拍摄过程中，镜头光圈越大（光圈系数和光圈的大小成反比），景深越小；镜头光圈越小，景深越大（图3-18～图3-20）。

### 2. 镜头焦距对景深的影响

在其他条件（即光圈和被摄体的位置）不变的情况下，镜头焦距与景深成反比关系。镜头焦距越长，景深越小；镜头焦距越短，景深越大。

表3-4　影响景深的因素（假定其他条件不变）

| 镜头光圈 | 镜头光圈越大，景深越小 | 镜头光圈越小，景深越大 |
| --- | --- | --- |
| 镜头焦距 | 镜头焦距越长，景深越小 | 镜头焦距越短，景深越大 |
| 拍摄距离 | 拍摄距离越远，景深越大 | 拍摄距离越近，景深越小 |

3. 拍摄距离对景深的影响

在其他条件（光圈和镜头焦距大小）不变的情况下，拍摄距离越近，景深越小；拍摄距离越远，景深越大。

## 三、景深的控制与应用

根据被摄体虚实的不同要求，拍摄者对景深大小的控制和运用也各不相同。在拍摄过程中，因为景深受到镜头光圈、镜头焦距、拍摄距离等因素的影响，会不断地发生变化，这种变化恰恰为拍摄者提供了控制景深的条件。拍摄者可以通过镜头光圈、镜头焦距等的合理运用，最终达到控制景深的目的。

景深的大与小或长与短主要是由镜头光圈、镜头焦距及拍摄距离来控制的。大景深通过最小光圈、缩短焦距（或增大拍摄距离）等方法的运用，往往可以拍摄出具有雄伟、壮观的空间感的照片，容易给欣赏者带来强大的震撼力和视觉冲击力；小景深以凸显主体为宗旨，小景深聚焦的选择性较强，缩短拍摄距离和选择长焦镜头（或大口径镜头结合大光圈）的使用是获取小景深行之有效的方法，虚化的背景往往容易形成一些有肌理质感的效果，更能完美地强调视觉的中心感。因此，在需要控制景深的拍摄现场，拍摄者可以通过调整上述要素合理地运用大小景深以拍出完美的照片。

1. 景深预测功能

当拍摄照片时，由于焦点对准的只是拍摄

图3-18　光圈 f2.8的景深效果

图3-19　光圈 f8的景深效果

图3-20　光圈 f16的景深效果

主体，而影响主体环境的诸多因素同样需要考虑，这就需要拍摄者在拍摄前对景深做出预测。中、高端数码相机均设有景深预测按钮，只需按下此按钮，便可以观测到所拍摄的景深效果。

2. 经验积累

掌握上述要领，就可以通过镜头光圈、镜头焦距等之间的相互制约、相互作用的关系，不断地去实践，积累经验。

3. 光圈优先

光圈优先即是根据被拍摄物体的需要，人为设定光圈的大小，让相机以此光圈为基准，设定快门的运动速度。

4. 计算公式

景深的计算公式如下：

前景深 $\quad \Delta L_1 = \dfrac{F \delta L^2}{f^2 + F \delta L}$

后景深 $\quad \Delta L_2 = \dfrac{F \delta L^2}{f^2 - F \delta L}$

景深 $\quad \Delta L = \Delta L_1 + \Delta L_2 = \dfrac{2f^2 F \delta L^2}{f^4 - F^2 \delta^2 L^2}$

式中：

$\delta$——允许弥散圆直径，mm。

$f$ ——镜头焦距，mm。

$F$ ——镜头的拍摄光圈值，mm。

$L$ ——对焦距离，mm。

$\Delta L_1$——前景深，mm。

$\Delta L_2$——后景深，mm。

$\Delta L$ ——景深，mm。

5. 景深的应用

在商业广告摄影中，应用最多的是采用大景深效果，尤其是在近距离有限远的条件下，实现更大景深的清晰范围。

6. 数据换算参考表

在实际拍摄过程中，因焦距、超焦距与光圈等因素的具体数据不同，对景深也产生了一定的影响。光圈、焦距与超焦距之间的数据换算关系参见表3-5。

**单元习题**

1. 使用自动对焦应注意哪些问题？

2. 曝光不正确会对照片质量产生哪些影响？

3. 常用的测光模式有哪几种？

4. 简述影响景深的几个因素。

表3-5 光圈、焦距与超焦距之间的数据换算关系

| 超焦距（m）　　焦距（mm）　　光圈系数 | 35 | 50 | 80 | 105 | 180 |
|---|---|---|---|---|---|
| f 2.8 | 12.5 | 17.85 | 28.57 | 37.5 | — |
| f 5.6 | 6.25 | 8.94 | 14.28 | 18.75 | 32.14 |
| f 11 | 3.18 | 4.54 | 7.27 | 9.54 | 16.36 |
| f 22 | 1.59 | 2.27 | 3.64 | 4.77 | 8.18 |

# 第四章　摄影的用光技术

# 第一节　摄影构图与用光

无论盖房子或是装修，事先总是要画一张图纸，来表达主人的意图。摄影创作同样如此（图4-1）。

摄影构图是创作者审美修养的具体再现，如何围绕主体设计，通过摄影的艺术手段，将人物与景物有机地结合在一起，使要表达的对象更富有表现力和感染力，则是摄影构图的目的。

## 一、摄影构图的目的性

（1）通过对景物的选择，用图片形式表达作者的创作意图，其中包含着审美性、判断

图4-1　跨越／邹吉玉

性以及对形象事物的概括能力。

（2）正确处理画面中主体与客体及三维空间长、宽、高之间的对应关系，在求得对立与统一中突出和强化主题，增强艺术感染力。

（3）构图是对画面净化与扬弃的过程，对能够反映作者意图的内容，经过艺术的加工与创作，使其更加精美；对画面可能产生负面作用的元素，进行扬弃。

（4）利用光线、色调、线条及虚实、动静之间的关系，充分调动与协调各种视觉造型元素之间的比例关系，以达到完美与和谐（图4-2）。

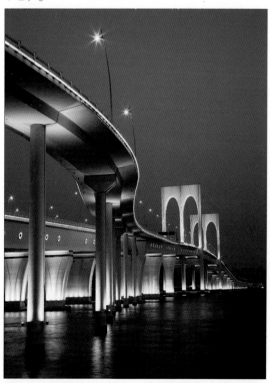

图4-2　画面两侧三分之一位置的构图／澳门综艺摄影会提供

# 二、如何构图

不同景物的构图方式：

（1）室外人像摄影创作。人是画面中的表现主体，要把人放在画面的突出位置。但每个人都有各自不同的职业、个性、爱好，他们所接触的环境必然与上述几个因素有关。所以，在强化主体的过程中，不能忽视客体对主体的陪衬作用。在画面的比例分割上，切忌一分为二，这样会使人物呆板、缺少活力，一般应以画面两侧的1／3位置为宜。

（2）人物特写摄影（图4-3）。能够使人物的形象更加出神入化，表情更加逼真；人物的"情"大多集中表现在面部，而"神"却集中反映在眼睛，正所谓"人的眼睛是心灵的窗口"，所以在构图中要集中表现这两个部位，并放在凸显位置。至于人物在画面中的比例关系，则由拍摄者的表达意图以及被摄人物的自身条件来确定。

（3）人物风光摄影。其构图方式应适当地调整景色在画面中的比例，因为此类摄影如果一味地强调人物的主体作用，而不能表现风光的特性，风光就失去了意义。比如我们来到了美国尼亚加拉大瀑布，其宏伟壮观场面令人无法形容，我们在此留影，结果由于过多强化人物的主体作用，将人物的比例放大，大瀑布的场面处理得很小，这张照片可以说是不成功的（图4-4）。因为在特定环境下，人物与景

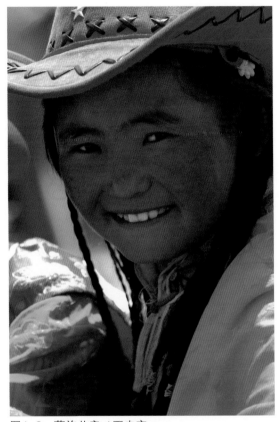

图4-3 藏族儿童 / 王忠家

比，比值为1：1.618。这种比例一直被人们认为是最佳比例，在艺术造型上具有审美的价值。它被欧洲中世纪的建筑师、画家以及古典派雕塑家广泛应用于其创作之中。黄金分割对摄影画面构图可以说有着自然的联系。例如照相机的片窗比例：135相机为24mm×36mm画幅，即2：3的比例；120相机为60mm×45mm画幅等，在设计上都与黄金分割的比例相关。因为人们在日常生活中对艺术审美产生了共识，所以有时在无意识中便应用了黄金分割这个法则。

在摄影实践中，运用黄金分割定律，能较好地处理点、线、面三者之间的关系。黄金分割线，多用于地平线、水平线、天际线在摄影画面中所占据的合理位置。但在特殊情况下，全篇一律地使用黄金分割的形式也并非合适。因此，要因地制宜，只要符合艺术创作的规律就可以尝试。

物在画面之间的关系是同等重要、缺一不可的。

（4）运动物体摄影。在摄影构图中，一定要注意空间感，如我们拍摄运动员跳水，运动员起跳部位与水面之间没有留下足够的空间，人们就很难了解跳水的高度以及难度。

（5）合理地运用黄金分割定律。该定律是古希腊著名哲学家、数学家毕达哥拉斯于2500多年前发现的，它是将一段直线分成长、短两段，使小段与大段之比等于大段与全段之

图4-4 人物比例过大，忽略了场景

### 三、构图方式

（1）平衡式构图（图4-5）。此种构图方式由于画面可产生对称、平衡之感，经常被摄影者使用，平衡构图能给人们一种稳定感、舒适感。此种构图多用于拍摄海岸线、地平线、跨海大桥以及两种对称的物体等。

（2）线形构图（图4-6）。此种构图是

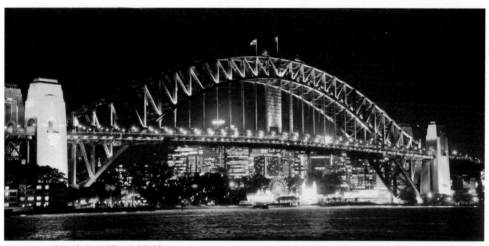

图4-5 悉尼跨海大桥／刘杰敏

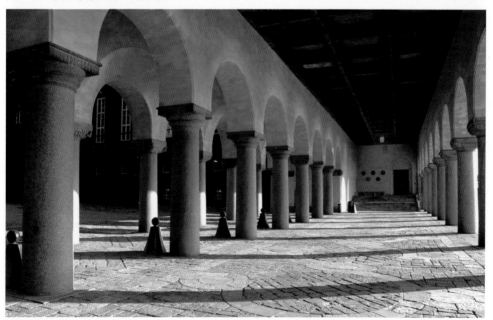

图4-6 基柱／刘杰敏

利用被摄体由条线形成放射状态时会产生纵深感，使人的视角从点到面无限延伸。此种构图适合拍摄阅兵、海军舰艇编队、田径赛道、建筑物等。

（3）黄金分割构图。黄金分割公式，取中点 $x$，以 $x$ 为圆心，线段 $xy$ 为半径作圆，其与底边直线的交点为 $z$ 点，这样将正方形延伸为一个比率为5：8的矩形（$y'$ 点即为黄金分割点），$A : C = B : A = 5 : 8$（图4-7、图4-8）。35mm胶片幅面的比率正好非常接近这

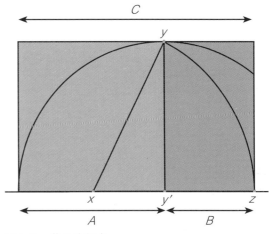

图4-7 黄金分割点

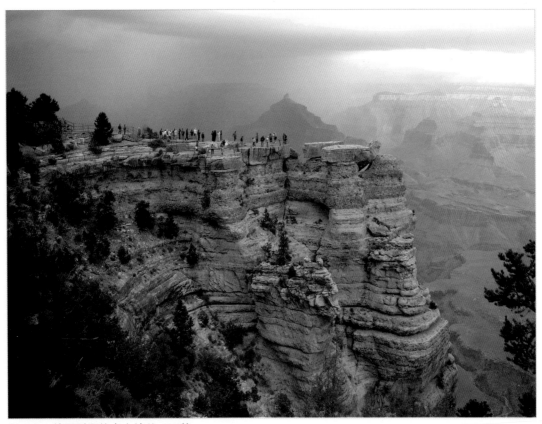

图4-8 美国科罗拉多大峡谷／王静

种5∶8的比率。

通过上述推导，我们得到了一个被认为很完美的矩形，连接该矩形左下角和右上角作对角线，然后从左上角向 $y'$ 点（黄金分割点）作一线段交于对角线，这样就把矩形分成了三个不同的部分（图4-9）。

现在，在理论上已完成了黄金分割。下一步就可将所要拍摄的景物大致按照这三个区域去安排，也可以将示意图翻转180°或旋转90°来进行对照。

（4）三角形构图。此种构图可利用被摄体形成的三角关系，从不同角度进行拍摄，可以是正三角、倒三角、侧三角等（图4-10）。

$y'$

图4-9　黄金分割

此种构图多用于拍摄建筑、山脉、风光等。

（5）三分法则。三分法则其目的就是避免对称式构图，对称式构图通常把被摄体置于画面中央，由此显得有些呆板，为避免对称，

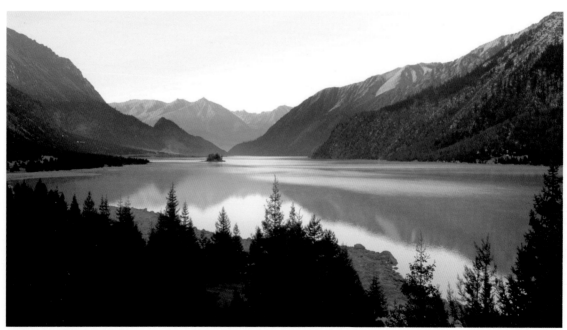

图4-10　然乌湖／刘斌

往往把画面划分成分别占1／3和2／3面积的两个区域（图4-11、图4-12）。

　　画面缺少具有优美的被摄主体时，找一个能产生鲜明对比的物体，按黄金分割点将其同放在一幅画面之中，人们自然就会感到很美。

　　（6）S形构图。此种构图线条优美、流畅，动感十足，多用于拍摄蜿蜒的溪流、弯曲的林荫小路、人体写真、海岸线、曲折的路桥等。

　　（7）放射状构图。此种构图是以画面中央的物体为起点，不断向四周扩散，形成放

图4-11　三分法则

射状态。此种构图适合拍摄冲击力及纵深感较强的物体，多用于拍摄冲浪运动、过山车等。

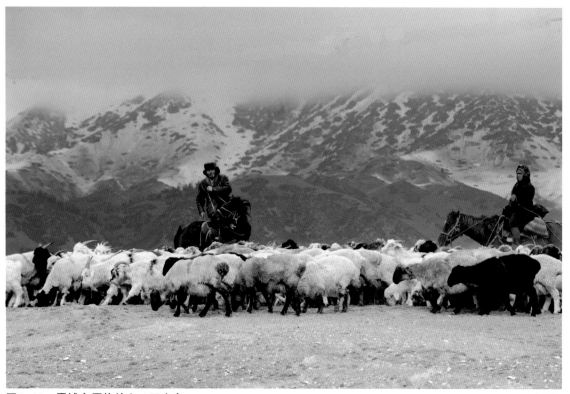

图4-12　雪域高原牧羊人／王忠家

# 第二节　用光方式

摄影，通常被称之为"光与影"的艺术，没有光就没有影。如何准确地用光是一门技术，更是一门艺术。通常情况下，根据光源的不同，光线主要分为自然光源（图4-13）和人造光源两种。

## 一、自然光源

自然光是以太阳为主要光源的光线，它既是摄影最直接、最基本的光源，也是拍摄者取之不尽、用之不竭的光源。它包括阳光的直射、反射、折射、散射以及星光、月光、极光等自然光源。

在自然界中，随着自然光照射的角度和位置的不断变化，被摄体表面的质感以及阴影的均衡感均会发生相应的变化，并直接影响到整个画面的表现效果。光线在不同的时间、不同的季节、不同的环境及不同的气候下，其变化均会有所不同。有时，即便是在分秒的时间段，也会呈现出绚丽多彩的光线效果和瞬息万变的视觉效果。因此，正确地认识、选择、把握及运用光线，是提升摄影水平及造型能力的重要课题。

摄影是光与影巧妙、完美地结合的艺术结晶，若要拍出具有视觉冲击力的摄影作品，就

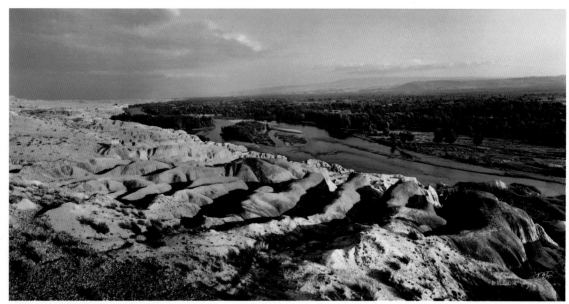

图4-13　新疆五彩滩／刘杰敏

要充分地利用光线，并使之成为摄影造型的一种手段。这就要求摄影者科学地观察光线的微妙变化，进而通过灵活用光、合理用光，来渲染画面气氛，以便强化作品的主题。

对于摄影者来说，除了了解和掌握照相器材的基本操作以外，还应正确地把握不同时段光线的特点。

（1）清晨时段（图4-14）。往往是拍摄的黄金时段，晴朗的天空在微薄晨雾笼罩下，一切都显得是那样惟妙惟肖，充满了神韵。这时拍摄的照片呈现橙色、红色等暖色调的画面效果，会给人带来暖意融融的感觉，拍摄景物的光影会很长，立体效果尤为突出。此时拍摄应抓住时机，因太阳随着时间的变化，光线变化较快，极易错过最佳拍摄时机。

（2）中午时段（图4-15）。太阳高挂，阳光直射，光线反差较大，被摄体的色彩表现得真实而均匀，且无色偏现象。此时，应较好地运用被拍摄物产生的投影、线条形成的影像效果来增强画面的层次和魅力。由于中午光线较强，呈顶光效果，不利于画面的细节表现，往往缺少立体感和空间感；在阴影方面，随着场景的迁移、时间的变化，画面会产生较强的立体效果。因此，在实际拍摄中，拍摄者要掌握时机，选择符合创作意图的拍摄地点、拍摄时间和拍摄角度。同时，拍摄者应合理地利用光线，尽量避开直射光及顶光对景物的影响，以达到预期效果。

（3）黄昏时段（图4-16）。此时光线较为柔和，色彩丰富，天气晴朗时，一般呈现橙

图4-14　晨曦／
张小龙

图4-15　雕塑／刘杰敏

图4-16　日落／刘杰敏

黄色，此时光线相对稳定，画面极具特色。尤其当晚霞洒满天空，面对落日照射下的地面景物，其呈现出色彩鲜艳、层次丰富、空间感强等视觉效果。

## 二、人造光源

当自然光源无法满足拍摄需要时，拍摄者只能选择人造光源。人造光源是指人为创造的各种光源（图4-17），泛指钨丝灯、闪光灯、霓虹灯、白炽灯等，它主要适用于辅助自然光源的不足。由于人造光的色彩、光线指数都是人为设计的，比起自然光来会容易掌握。从摄影角度看，虽然自然光在拍摄时对物体的照射更直接，但人造光源无论是在光线方向、色彩表现、光线质感等方面，都比自然光源更易于掌握，因为现在的照相机中都配有内置的小型闪光灯，对拍摄的物体起到了光线的补偿和直接照明的作用。所以，有利于摄影者在各种不同环境、不同角度下的拍摄。因此，在大多数拍摄场合，摄影者都会借助人造光源作为拍摄的辅助工具，以使被摄体具有更丰富的立体光影效果。

人造辅助光源中的钨丝灯，其布光效果直接、持续发光。在色彩表现中，往往呈现出橙色，使被摄体的颜色偏黄。因此，在其灯的表面加上深蓝色的色片，以调整橙红色光对景物的色偏。

人造辅助光源中的闪光灯，不仅瞬间发光、有利于抓拍动态被摄体，而且还具有忠实

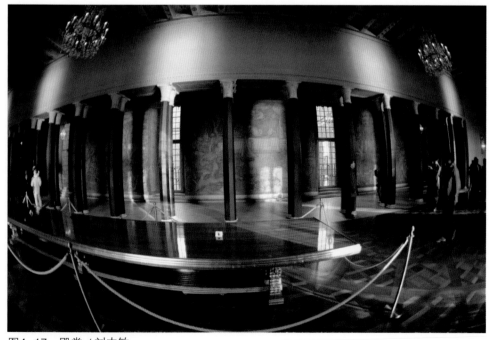

图4-17　殿堂／刘杰敏

还原物体色彩的优点。通常，闪光灯有以下三种：①相机本身的内置闪光灯。②外接闪光灯。③在摄影棚室内安装的大型闪光灯。这三种光源都不会产生高热，还原性较好，但对不同的拍摄距离有不同的光源要求。

人造辅助光源中的烛光，如果巧妙地加以利用，有时还能起到意想不到的神奇效果（图4-18）。

人造辅助光源中的霓虹灯，把整个城市点缀得五光十色、光怪陆离。在同一场景中，会出现多种不同的人造光源。因此，色偏现象即便调整白平衡也很难克服。拍摄者可以使用色温调整来补偿环境灯光所造成的色偏现象。

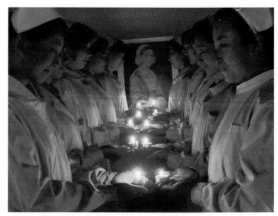

图4-18　烛光下的护士节／王齐波

置身于霓虹灯堆砌的彩色迷宫中，人造夜景光源的魅力为每个拍摄者提供了极大的创作空间（图4-19～图4-21）。

图4-19　彩色迷宫／刘杰敏

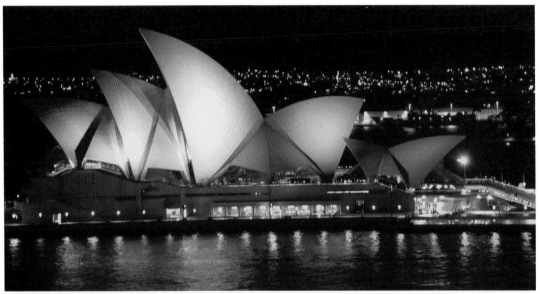

图4-20　悉尼之夜 / 刘杰敏

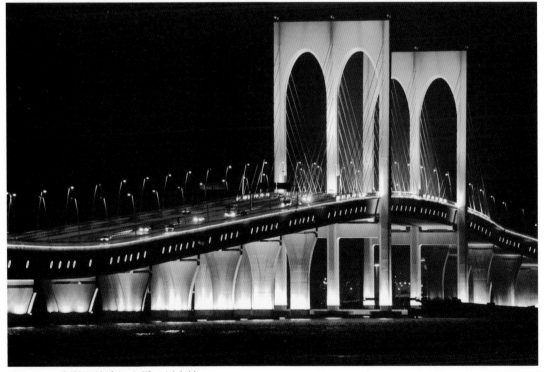

图4-21　光影下的澳门大桥 / 刘杰敏

# 第三节　光线的划分

## 一、从方向上划分的光线

### 1. 顺光拍摄

顺光是指光线直接照射在被摄体正面的光源。在实际拍摄中，顺光比较容易呈现被摄主体的色彩饱和度及受光表面细节，但照片往往呆板、光多影少、色调的差别较小、缺乏立体感。

### 2. 侧光拍摄

侧光是指光源直接照射在被摄体的左侧或右侧。被摄体呈现出明显的立体感，侧光往往能表现出深邃、古朴、典雅等环境氛围，它是几种基本光线中最能表现层次、线条的光线（图4-22）。

侧光下拍摄的景物
图4-22　岁月／刘杰敏

### 3. 逆光拍摄

逆光是指光源在被摄体的正后方。逆光包括侧逆光和正逆光。逆光拍摄无法表现纹理的细节，主要是用来凸显主体的轮廓，表现被摄体的质感、影调层次和深远度。其独有的特点是逆光所造成的光亮的轮廓使主体与背景截然分开，因而也就很难表现出被摄体的细部层次（图4-23～图4-25）。比如在逆光下拍摄人像，就必须对人的脸部加入辅助光，否则就很难看清人物的特征，但有时恰恰这种类似含蓄

正逆光下拍摄的人物

图4-24 足迹 / 刘杰敏

的表现形式反而使画面具有神秘感。值得注意的是，光线的合理运用既有理论上的，更有实践方面的经验积累，运用得好，就会达到预期的效果；运用得不好，就会使画面杂乱无章。

## 二、从光质上划分的光线

### 1. 软光拍摄

软光又称扩散光或散射光，就是被摄体没有直接通过阳光，而是通过云层、雾气等介质的照射。软光下拍摄被摄体，影像略显平淡，

侧逆光下拍摄的雕塑

图4-23 美人鱼 / 刘杰敏

且缺少立体感，不能在景物上产生明暗的层次和线条的美，也不能传递强烈的视觉影像。但在软光下拍摄，可以表现出被摄体表面的均匀色泽及纹理，运用得好同样惟妙惟肖（图4-26）。

### 2. 硬光拍摄

硬光又称直射光，是指光线不通过介质而直接照射在被摄体上。被摄体呈现的阴影效果黑白分明、形象鲜明、反差大、画面的主体感强，多用来刻画被摄体的轮廓、线条及表现阳刚、热情的视觉效果。但由于硬光光线较强，

因此在硬光下拍摄被摄体，易造成明暗间细节丢失的现象（图4-27）。

## 三、从影调上划分的光线

### 1. 低调影像的拍摄

低调也称为暗调，当画面中暗色系景物较多时称之为低调。低调照片中的影调绝大部分为黑色和深灰色，颜色从深灰色到黑色的少数等级构成了整个画面浓重、深沉的色调。一般适宜表现以深黑色为基调的题材，营造庄严、凝重、神圣的氛围，反映沧桑、沉稳的特性

正逆光下拍摄的景物
图4-25　垂钓者／刘岚

软光下拍摄的景物

图4-26　晨雾／沈乐洵

面的基调。它一般比较简洁明朗，适合表现以白色为基调的题材。在自然风光摄影中，经常采用高调手法展现洁白、清秀、空灵的高调意境；在人物摄影中，经常采用柔和、明亮的顺光，以高调手法来拍摄妇女、儿童的形象（图4-29、图4-30）。

## 单元习题

1. 常用的摄影构图方式有哪几种？

2. 如何掌握夜景光源拍摄的时机及方法？

3. 了解不同性质的光线对画面氛围的渲染作用，分别拍摄出具有清秀、空灵的高调及具有庄严、凝重的低调的照片。

4. 硬光拍摄须注意哪些问题？

5. 高调拍摄应注意哪些事项？

（图4-28）。

2. 高调影像的拍摄

高调也称为亮调，当画面中亮色系景物较多时称之为高调。高调照片中影调以浅色为主，颜色从浅灰到白的少数等级构成了整个画

硬光下拍摄的景物

图4-27　蒸蒸日上／沈乐洵

低调下拍摄的景物
图4-28　神圣的殿堂／刘杰敏

高调下拍摄的景物
图4-29　奥斯陆秋色／刘杰敏

高调下拍摄的景物
图4-30　踏雪／王忠家

# 第五章　专题摄影

摄影，作为一种艺术形式和一种传播媒介，与其他艺术既有共通之处，又具备自身的特点，它包括不同的摄影门类，如人像摄影、风光摄影、新闻摄影、艺术摄影、广告摄影、商业摄影、体育摄影、司法摄影等。

# 第一节　人像摄影

人像摄影即应用摄影手段对被摄人物肖像性格、神态等形象的艺术再现。从摄影术诞生至今，人物肖像就成为摄影永恒的主题。人像摄影大致分为室内人像摄影和室外人像摄影。

人像摄影的三要素：

（1）要表达人物的个性，通过神态及人物动作反映其气质和思想内涵（图5-1）。

（2）人物的特征。包括职业、形态、服饰等，凡是能够强化人物特征的一切条件，均不能忽视。

（3）环境。任何人都要从事某种职业，即便家庭主妇也要从事家务劳动，除拍人物肖像外，环境对人的影响至关重要（图5-2）。比如高空作业、科技攻关、军事行动、教书育人等。人物作用于环境，环境烘托人物。

人像摄影包括室内（摄影棚）人像摄影和室外（大自然）人像摄影两部分。

## 一、室内人像摄影

室内摄影中的人物肖像历来是画家及摄影家研究的课题，人的职业、个性、情感、姿态等元素，可以通过一幅人物肖像准确无误地反映出来，其如下几个方面值得注意：

1. 根据人物的职业、个性等确定拍摄角度

拍摄室内人像摄影时，被拍摄者的职业、爱好、个性、背景、光线的运用、人物造型的姿

图5-1　藏族牧民／江志顺

图5-2 两者之间／沈乐洵

态以及拍摄的角度等均是摄影前要考虑的问题。

（1）军人的人像拍摄。背景的选择要尽量深重一些，这样有利于强化人物主体；在光线的运用上，建议使用侧逆光，这样会使背景更加凝重，有助于刻画出军人特有的刚毅、果敢、无私无畏的性格。

（2）教师、艺术家的人像拍摄。建议背景尽量明快、反差柔顺；在光线的运用上，在此仅介绍使用"伦勃朗式用光"（注：伦勃朗是世界著名的画家，荷兰人）。伦勃朗式用光是一种专门用于拍摄人像的特殊用光技术。拍摄时，被摄者脸部阴影一侧对着相机，灯光照亮脸部的3／4。以这种用光方法拍摄的人像，

酷似伦勃朗的人物肖像绘画（图5-3）。

一般采用伦勃朗式用光需要两盏灯照明，经改进后再加用第三盏灯用以调节反差。两盏照明灯中，一盏主灯置于摄影师左上方，直接照在被摄者脸部的右边；一盏柔光辅助灯，置于摄影师的左侧，白色的长条形反光板置于被摄者的左侧。它能把一些光线反射到脸部没有照明的一侧。而头顶灯能通过反光板把光射到被摄者的脸上，可产生立体的视觉感和层次感，进而强化人物的职业特征及活泼、浪漫的性格。

（3）家庭人像摄影。有的人一到陌生的环境就显得十分拘谨，喜欢在家拍照。这里有几个问题值得注意：①家庭环境相对专业摄影棚显得杂乱，所以在背景选择上，应尽量选择能代表主人职业特征和身份的摆设，其他的应尽量去掉。②灯光布置方面无法与专业摄影棚媲美，可以有效地利用白墙、窗帘等可具备反光条件的物品做补充光源；白天有日照时，可利用射入室内的光照进行拍照，反光板和闪光灯作为补光，但两种光线的强度和温差相差较大，要人为地进行调整，直至相近为止。③人像摄影应以人物为主，有人喜欢把环境放大，这有悖人物摄影原则，要记住所有背景只能是为人物服务，离开这一点，背景将失去意义。④家庭人像摄影更适合给婴幼儿拍照（图5-4），因为孩子在陌生的环境里会很不适应，加之摄影机及各种灯光的照射，会让孩子

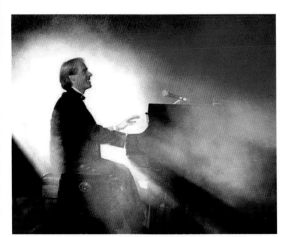

图5-3　著名钢琴家理查德·克莱德曼／张燕辉

产生恐惧感，很难让孩子进入最佳状态。在自己的家庭拍摄，就不易出现上述问题。⑤应注意避免强光对婴幼儿眼部的伤害，因婴幼儿的眼角膜尚未生长成熟，极易在强光的照射下造成损伤。要适当挑选光线较柔和的位置，尽量少用闪光灯（用时要加装柔弱光装置）。

家庭人像摄影光线的运用：拍摄对象确定之后，首先要布置灯光的位置。一般的室内人像摄影的光线运用大致分为主光、辅助光、顶光、背景光等，每种光线均有各自不同的用途：①主光可以使人面部清晰、轮廓分明，在面部形成"三角形"光区，主光是人像眼神光的主要来源。②辅助光应安放在摄影机附近，在主光的另一侧，辅助光的作用主要用于由主光形成的暗影，但一般不宜太强，以免暗影全部消失，失去主光的作用。③顶光能使人的头部及肩部产生轮廓光。④背景光有两种作用：

一是可使背景轮廓清晰明亮；二是可使人的轮廓更加清晰，产生立体感。以上几种光线相互作用，缺一不可，运用合理将"天衣无缝"。运用不好就会相互干扰，失去应有的作用。还有一些光线的运用，将视情况而定。

以上讲述只能作为人像摄影的参考，但相同职业、性别、年龄的人物很多，如有高矮、胖瘦及内向、外向之分。所以拍摄过程中一定要因人而异，避免千篇一律。

2. 人像摄影的情感调动

人是具有丰富情感的，其喜怒哀乐千变万化，如何使人的情感及形态调整到最佳状态，又不失其人物性格，这要看摄影家的水平。《愤怒的丘吉尔》（图5-5）是加拿大摄影家尤素福·卡什拍摄的一幅在新闻摄影史上、艺术摄影史上、人像摄影史上都占有重要地位的摄影名作。

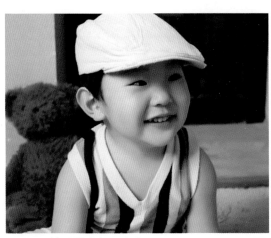

图5-4　快乐的童年／牛牛

这幅在当年欧洲家喻户晓的摄影作品，1941年首次发表于美国著名杂志《生活》的封面。据说，卡什在拍摄这幅照片时，有意将丘吉尔激怒，在丘吉尔不知其用意的情况下，成功拍下了这幅历史名著。

人像摄影注重的是眼神、姿态以及语言交流等。眼睛是心灵的窗户，可以传神达意，能够反映一个人的内心世界。人的姿态可以反映

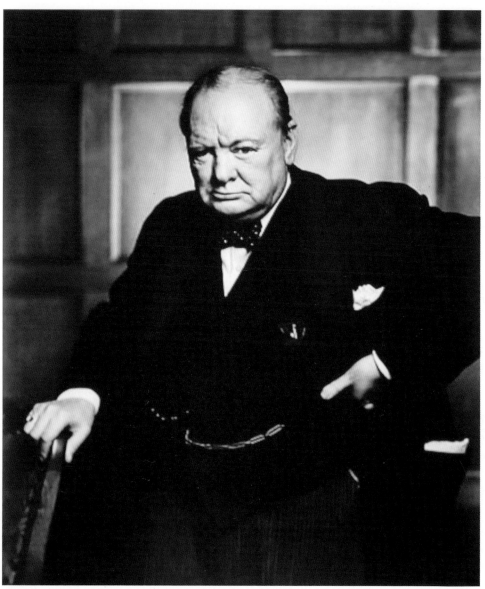

图5-5　愤怒的丘吉尔／尤素福·卡什

一个人的修养、学识及能力，语言能够表达一个人的性格。总之，这些条件在拍摄过程中均不应忽视。

3. 人像摄影的拍摄角度

人有高矮、胖瘦之分，拍摄人像要根据不同的人物特征，选择不同的角度。比如被拍摄者个子很高，照相机镜头却较低，人的头部上扬，脖子会显得很长，头部还可能产生变形；如果被拍摄者个子很矮，情况则恰恰相反；再如被拍摄者很胖，照相机镜头放得很正，拍出的照片会使人感到更胖，此时，照相机镜头应放得稍侧一些，可以使人感到不佳的体态得以适当调整。

## 二、室外人像摄影

（1）人物摄影即便加上外景，仍然要以人像为主，要"寓情于景"，做到"情景交融"，在人与景物的处理上，人是主体，景是辅助。

（2）在景物的选择上，要注意人物与景物的色彩搭配，要看上去显得协调、高雅。景色不一定非要选在名山大川，但一定要相对经典。比如小桥流水、花前月下、文化古迹等。

（3）在线条的运用上，线条是任何摄影人离不开的元素，它赋予人以动感及活力。横线可产生稳定感；竖线可产生挺拔感；斜线可产生动感及活力。线条在人像摄影中可起到强化主体、美化环境、烘托主题的作用。但需提醒的是，地平线、海岸线及与画面相关的平行线，在

画面中一定不要处于中间位置。否则，会使人产生"一分为二"的感觉，很不舒服。

（4）人头部不要与照片顶部过于接近，否则会使人产生压抑感。人体在画面中的比例一定要适中，或是全身照，或是在胸部以上的半身照，或留到腰部与膝盖之间的多半身照。禁忌在腰部取齐。如留在膝盖以下要将脚部保留，这样让人感到自然、舒服。

1. 外景人像摄影的光线运用

室外摄影很大程度上是依靠自然光线，即便用闪光灯、反光板等做辅助光，也会出现一些问题。因此，应注意以下几点：

（1）尽量避开中午时分，这时日光高照，光线强烈，且色温极高，很难进行人为控制。

（2）尽量避开建筑物、树木等产生的阴影，当画面出现光线反差过大时，后期是很难处理的。

（3）在室外摄影尽量使用遮光罩，以避免画面产生光晕。

2. 外景人像摄影及器材的运用

人像摄影对摄影器材的要求相对较高。相机镜头要求较高，灯光的配备、遮光、反光板、三脚架等都是不可缺少的。尤其是相机的镜头，这里应指出的是人像摄影应注意最佳透视关系的表现，所以适宜使用中焦镜头。但长焦镜头有时可产生特殊效果，比如背景比较杂乱时，可利用长焦距将背景虚化掉，从而更能强化人物主体的感染力。

# 第二节　风光摄影

作为多元摄影中一个门类的风光摄影，应属艺术摄影范畴，但又不尽相同。风光摄影是指美丽的景色经过摄影者的艺术创作，形成一种相对独立的艺术作品。风光摄影是用摄影手段描绘大自然的千变万化。风光摄影中虽有人物出现，但并不是表现的主体，只起陪衬的作用。

在各种摄影题材中，风光摄影可谓独占鳌头。因为它不是简单、机械地记录大自然，而是艺术地展现人对大自然的独特感受。因此，自然风光照片具有强烈的视觉冲击力及震撼力。无论是"晴空一鹤排云上"的翱翔飞鹤抑或是"红掌拨清波"的曲项白鹅，无论是"惊涛拍岸"的汹涌波涛抑或是"银装素裹"的皑皑积雪，无论是"风吹草低见牛羊"的无垠草原抑或是"飞流直下三千尺"的喷泻瀑布，都会给人们的心灵带来一种前所未有的震撼及远离尘嚣的愉悦之感（图5-6~图5-8）。

风光摄影可分为：自然风光、建筑风光、名胜古迹等一切大自然的景物。下面分别介绍一下各种风光的不同拍摄手法。

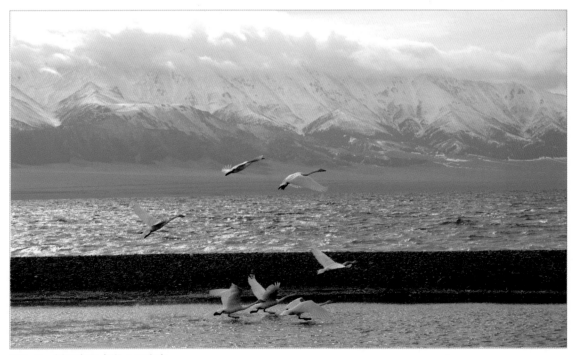

图5-6　新疆赛里木湖／王忠家

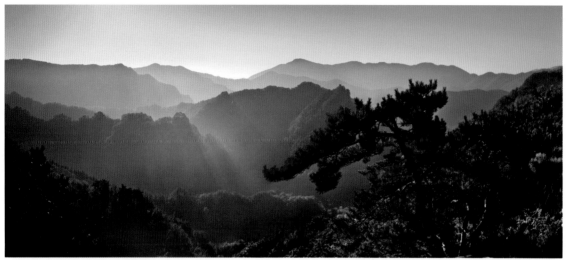

图5-7　天华山晨光／秦淑清

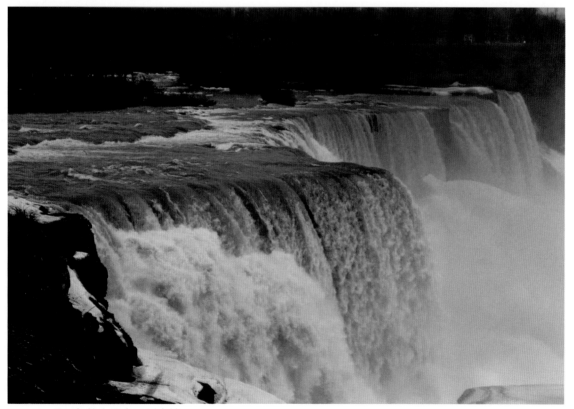

图5-8　尼亚加拉大瀑布／刘杰敏

## 一、自然风光

大自然千变万化、异彩纷呈。当旭日东升时，霞光万道、光芒四射；当夕阳西下时，金色的霞光铺满大地、绚丽无比。缺乏摄影经验的人最怕下雾天气，担心云雾可能会降低照片色彩、质地及对比度。殊不知，云雾恰恰是大自然提供给人们拍摄佳作的天赐良机，人们可以巧妙地借助云雾来营造梦幻般的艺术效果。当人们置身于黄山、庐山等名山大川之中，登高远眺，高山峻岭云雾缭绕，如若仙境。这时，人们就会感到云雾对摄影的重要性（图5-9）。

诚然，并不是所有反映大自然风光的照片都可以认定为风光摄影作品，风光摄影作品必须是能给观者留下审美印象的经典之作。风光摄影也不一定都是名山大川，一片树林、一缕阳光、一朵小花、一片沙漠都能拍出风光照片，关键是光线的运用、色彩的搭配以及线条的点缀。

摄影艺术由多种元素构成，缺一不可。

## 二、建筑风光

人类几千年的文明发展史，留下来不少经典的建筑。如按风格可分为：欧式、中式、伊斯兰式以及各种现代比较流行的建筑。各种建筑均有不同的风格和姿态，如同"万花筒"般装点着人类世界。拍摄建筑风光，首先要研究这个民族的历史、文化以及建筑风格。如欧式建筑，其宏伟高大，在建筑物正面大多有圆形立柱，而且墙体表面刻有各种雕塑；中式建筑多为宫殿式风格，其特点是红墙绿瓦、雕龙刻凤；伊斯兰建筑风格为圆顶居多，喜欢用蓝、白颜色做外墙装饰；现代建筑风格则较为统一，墙体比较简约，多为玻璃幕墙。如迪拜的帆船酒店，从上到下几乎都是玻璃幕墙，很少使用石木材料作外墙装饰（图5-10）。

1. 风光摄影的层次感

一般照片均是平面视觉艺术，如何让照片

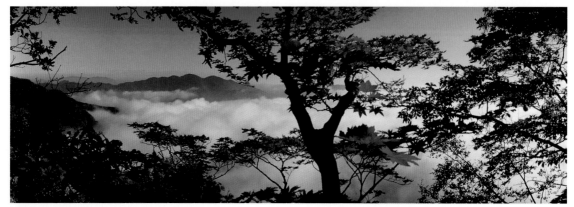

图5-9　当枫叶红了的时候／丁文山

产生立体感或三维效果，这个问题只有利用层次感才能得以表现。风光摄影讲究近景、中景、远景，三者既对立又统一。对立是指相互都是独立存在的，相互之间互不依赖；统一是指由于三者所处的不同地理位置，因而产生了视觉上的反差，这就是层次，也就是立体感。

2. 风光摄影的景深

景深是指被拍摄物在一定范围内，其前景与远景的清晰度。在拍摄风光照片时，景深的作用不容忽视。它可以强化和烘托主体，忽略与主体相矛盾的景物，陪体与主体互相呼应，因此，有效地控制景深将有助于表现作品的主体。通常，采用F2或F2.8这样较大的镜头光圈，尽可能地缩小景深的范围，使拍摄的照片

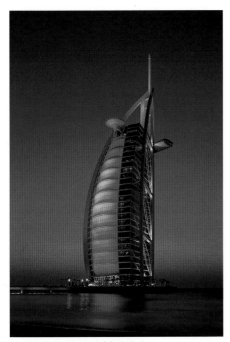

图5-10 迪拜帆船酒店（资料照片）

主体清晰、背景模糊，达到以虚衬实的目的。如果使用超焦距，也就是无限远，那么，景深也就随之加大。例如，随着秋意渐浓，俯而远眺映山横岭的枫叶，片片如丹霞，叶叶似鎏金，面对如此开阔、浩大的壮观场景，应选择较高的视角俯向拍摄，尽展层林尽染的溢彩风姿。拍摄时，采用长焦镜头、大光圈的浅景深，能很好地虚化杂乱的背景；再如，用广角拍摄夜景时，由于夜景往往都是远景，而且在使用小光圈时，景深则比较大。

3. 摄影器材的选用

风光摄影作品大多用来欣赏或制作印刷品，所以在相机的选用上有较高的要求，即像素要高；在镜头的选用上，要充分考虑拍摄环境的制约性。比如，我们乘船拍摄海岸风光，船只在大海中航行，人无法接近拍摄物，这时只能使用长焦镜头，否则就会错失良机；再如，我们拍摄高山峻岭，两山之间存在很大跨度，人很难逾越，这时也必须使用长焦镜头。所以，拍摄风光照片要尽量准备广角、中焦、长焦等系列镜头；有条件的话，还可准备偏光镜、渐变镜、橙红及橙黄色滤色镜（图5-11）、星光镜等，这些镜片在特殊的环境下，均可发挥很大的作用。例如，滤色镜可以在晨雾中提高镜头的能见度，作为曝光补偿；偏光镜可以在晴天拍摄时，让天空显得更蓝；各色滤色镜可以在不同天气条件下，拍摄出各种不同的特技效果。

有条件的话，遮光罩、三脚架、遮阳伞等物品都可携带。通常，逆光条件下拍摄时，由于拍摄时相机对着强光源，容易产生炫光。如果镜头不加装遮光罩，照片中极可能出现光斑，照片四边也可能出现暗角，因此，尽量使用遮光罩或用手、帽子、纸板等在镜头前遮挡；夜光条件下拍摄时，在漆黑的夜幕下，为了拍摄节日焰火绽放的画面，主要是利用被摄体自身及环境光线作为光源。然而，由于夜景光线较暗，感光度很低，快门速度必然放慢，加之被拍摄体有的处于动态之中，完全依靠人为控制很难做到，因此，只有使用三脚架，才能清晰地拍摄出焰火燃放的画面（图5-12）。

通常，拍摄夜景要选择小光圈、慢快门（图5-13）。感光度不宜调得过高，这样可使画面更加洁净，减少画面中的噪点，小光圈不仅可以获得星芒效果，而且可以延长快门时间，以使焰火划破天空时的轨迹更加夸张。

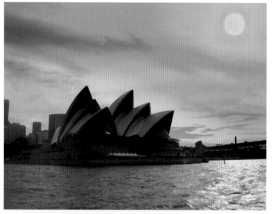

A. 未加滤色镜的效果

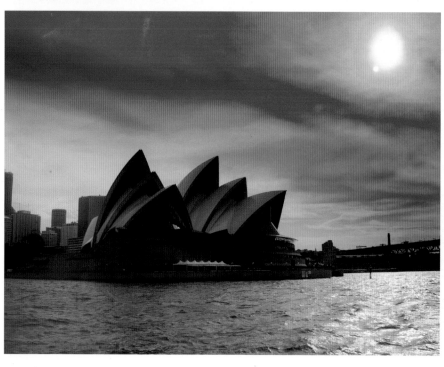

B. 加橙红色滤色镜后的效果

图5-11 悉尼歌剧院远眺／刘杰敏

图5-12 节日焰火 / 王忠家

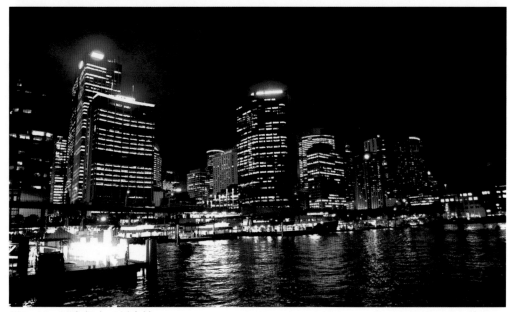

图5-13 万家灯火 / 刘杰敏

# 第三节　新闻摄影

　　新闻摄影是大众传播不可或缺的手段之一，其概念是对正在发生的新闻事实进行瞬间形象摄取、辅以文字说明并予以报道的传播形式。

## 一、新闻摄影的要素

　　新闻摄影必须具备如下几个要素。

　　1. 真实是新闻摄影的生命

　　客观准确是新闻摄影的灵魂所在。新闻摄影虽无须进行艺术创作，但对正在发生的新闻事实能做出准确的判断，并迅速拍摄出典型瞬间，绝不是任何人都能做到的。它要求拍摄者具有较高的政治素质以及较好的业务修养。评价一幅新闻摄影佳作，大致有四个方面：

　　（1）新闻摄影的新闻性。也就是人们在一个时期普遍关注的焦点。

　　（2）视觉冲击力。新闻摄影必须在第一时间抓住人们的眼球，使人过目不忘。

　　（3）拍摄难度。一幅新闻摄影佳作，不是任何人都能拍到的，是需要付出巨大努力的，有时甚至要以生命为代价。

　　（4）社会影响力。新闻摄影作品是通过各种形象手段进行传播的，一幅好的新闻摄影作品，可以在社会上产生轰动效应。如解海龙拍摄的反映贫困地区的"大眼睛姑娘"照片

《我要读书》（图5-14），在媒体上传播后，很快，一场声势浩大的希望工程在全国范围内拉开了帷幕。

　　2. 新闻摄影作品源于社会生活

　　新闻摄影作品都源于社会生活，这就要求作者深入社会、深入基层；不断学习了解社会各学科的文化知识，用以丰富自身的文化修养及内涵。我国有很多优秀的摄影记者，他们不

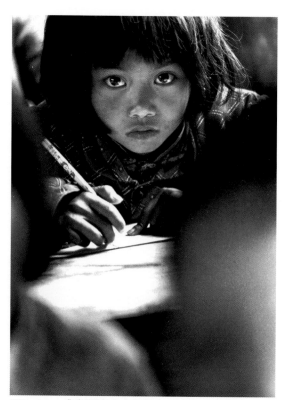

图5-14　《我要读书（组照之一）》／解海龙

但照片拍得好，而且文章写得好，如中国青年报的摄影记者贺延光，他的新闻作品多次获得中国新闻奖。

**3. 摄影报道是媒体传播方式之一**

新闻摄影所拍摄的新闻图片不但要完整、准确地反映某一事件的典型瞬间，而且还必须辅以完整、准确的文字说明，即五个"W"（何时、何地、何人、何事、结果如何）。摄影记者首先是记者，然后才是摄影记者，所以要求摄影记者必须具备能够拍出好照片的同时，还要写出好的文章，也就是能够胜任独立报道的能力。

**4. 新闻摄影不是一般的纪实摄影**

新闻摄影必须能够表达作者的目的、立场、观点，能够传达一种信息，反映出社会的变化、科学的发展及文化的进步等。

新闻摄影与纪实摄影就其本质讲，两者之间并无大的区别，都是对社会形态的真实反映，但其表现形式却有所不同，其区别有以下几个方面：

（1）新闻摄影强调新闻性、时效性；而纪实摄影可跨越时间、空间界限，进行记录社会百态，反映历史原貌。

（2）新闻摄影包含作者的主观倾向，注重新闻导向、社会反应；而纪实摄影虽夹杂着作者的主观情感，但大多以客观为主，让读者及观众在欣赏作品时按着各自的理解，尽情地去想象和发挥。

（3）新闻摄影一般是"昙花一现"。随着作品反映的某个事件时间的延续，其作品的功效将被淡化；而纪实摄影能够忠实地记录社会、记录历史，随着时间的延续其作用会愈加重要。

**5. 新闻摄影的视觉冲击力及审美**

新闻摄影是靠视觉形象来传播的，视觉冲击力尤为重要。一幅好的新闻摄影作品能够让读者过目不忘，可以深深地感染读者。因此，新闻摄影的视觉冲击力与审美意识是相互共存、缺一不可的（图5-15）。

**6. 新闻摄影具备舆论监督功能**

新闻摄影具备舆论监督功能，可以对社会上的各种违法、违纪及不道德行为进行客观、公正的报道。

**7. 新闻摄影的思想性、导向性**

新闻摄影是作者对某一客观事物的概括和总结，通过它来表达自身的看法，这里便包含

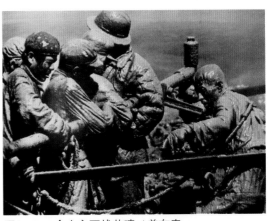

图5-15　舍生忘死战井喷 / 姜东青

作者的思想性和导向性。所以，要求作者要有对社会高度负责的政治责任感及使命感，要客观准确地反映事物，严禁误导。

## 二、新闻摄影必须强调新闻性

一幅新闻摄影作品有无新闻价值，要看它是否构成新闻，也就是社会的关注度，一旦报道出去，能否引起广大读者的关注，即产生一定的社会影响。如"9·11"事件、"5·12"汶川大地震、印尼海啸、"3·11"日本大地震等，这些新闻摄影报道的社会影响力，要比单纯用文字报道的作用大很多倍（图5-16、图5-17）。

全球每天都有新闻发生，不一定都十分重要，所以知识性、趣味性也很重要。图片可以传达各种信息及新的知识，可以形象地展示人类发展变化的历史。人类自发明摄影术后，就从未停止过用图片记录这个星球所发生的各种变化。新闻摄影大大地提高了人们形象地认识世界、认识事物、交流信息、交流经验的能力。如人类首次登月的新闻图片，读者不但可从图片报道中了解新闻，还可增加很多科学知识。

1. 新闻摄影与典型瞬间

某一突发事件从发生到结束，会有诸多情节和过程，新闻摄影不同于电视摄像，无法用可活动的画面记录全程，所以典型瞬间是摄影记者不容忽视的。所谓典型瞬间，就是能够客观准确地反映某事件的本质特征的部分，也就

是最核心部分。典型瞬间稍纵即逝，要求摄影记者有良好的业务素质，能在最短的时间内对突发的各种事件作出准确地分析及判断，然后迅速地做出反应，而且不被各种感观刺激所

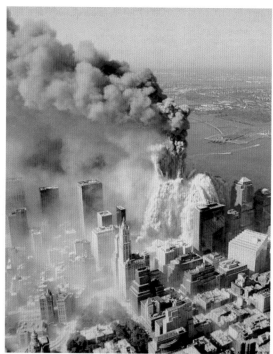

图5-16　"9·11"美国世贸中心被撞毁（资料照片）

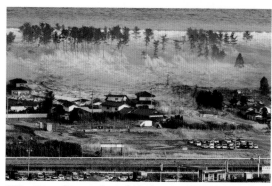

图5-17　"3·11"日本海啸／CFP视觉中国图片库

干扰。如1986年1月28日，美国"挑战者"号航天飞机升空后爆炸，机上7名宇航员全部遇难。仅仅几十秒时间，在场的人从兴奋、狂欢到极度悲痛，这样情感上的巨大变化是所有人难以承受的。但若摄影记者也卷入其中的情感漩涡，无法自拔，就无法完成自己的本职工作（图5-18、图5-19）。

2. 新闻摄影的客观性

这种客观必须是站在对社会进步及人类发展前提下的客观，也就是必须公正、民主、符合事物本来面目。而不是歪曲的、片面的、主观臆断的客观。法国摄影记者吉泽尔·弗伦德在他所著《摄影与社会》一书中写道："照相已成为我们社会中具有重大意义的工具。它对客观事物进行记录的内在能力赋予其纪实的效能——它看起来既精确又公正。摄影比起其他任何媒介来都能更好地表达统治阶级的意志，并以那个阶级的观点来解释事件。"所以，把记者比作"无冕之王"只是相对的，是要受到各种条件及法规等制约的。

## 三、新闻摄影的体裁与分类

新闻摄影的体裁大致可分为：图片报道、图片专题报道、新闻特写等。

1. 图片报道

图片报道是指用一两幅新闻图片报道某一新闻事件，其特点：

（1）图片必须集中反映出其事件的本质

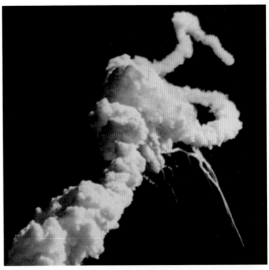

图5-18　美国"挑战者"号航天飞机升空后爆炸（资料照片）

图5-19　仅仅几十秒钟，爆炸场面令人震惊（资料照片）

特征，也可以说是典型瞬间。

（2）要具有较强的视觉冲击力，相对独立的摄影报道，完全靠照片说话，人们是通过形象语言来了解某一事件的性质及发展过程的，所以第一印象十分关键。也就是说，在第一时间能抓住读者的眼球。

（3）既然是图片报道就必须附有文字说明，这里所指的文字，不是长篇大套的叙述，而是逻辑严谨、清晰简洁，并足以说明事件的来龙去脉、开头结尾（图5-20）。

2. 图片专题报道

所谓专题报道，应具备新闻通讯性质。它

1996年7月28日，在亚特兰大奥运会女子5000米决赛中，王军霞以14分59秒88的成绩为中国夺得奥运史上第一枚田径项目的金牌。这是她载誉归来受到辽宁省各界群众热烈欢迎时的情景。

图5-20　奥运冠军王军霞载誉归来／刘杰敏

不同于简单的图片新闻，不十分强调时效性，而是通过一组或多幅与其事件相关联的图片，并将它们集中在一起，系统地进行报道。图片专题报道的特点：

（1）多幅（组照）图片，其形式和内容必须围绕一个主题（图5-21～图5-24）。

（2）专题报道中使用的图片，必须相互关联，客观准确，逻辑严谨，环环相扣，切忌"东拼西凑"。

（3）文字说明简洁明了、逻辑严谨，切忌"节外生枝"。图片专题报道的文字量不宜过大，要用图片说话，在这里文字是为图片服务的。

3. 新闻特写

图片新闻特写是指用单幅或几幅具有新闻现场拍摄的，能够充分反映新闻人物形象特征、思想及情感内涵的图片报道。其特点：此类报道形式，由于具备局部特征，表现力集中，强调细节刻画等，一般适合报道新闻人物；但也经常用于新闻调查等采访，如有些重大事故、车祸现场等，均适用于特写镜头。新闻特写要求摄影记者要有较好的业务修养，具备较强的对事物的判断能力、思辨能力、观察能力，能在众多纷繁复杂的社会现象中，提炼出适合用镜头集中表现的人及事物。由于新闻特写有较强的表现力、影响力，而备受国内外广大摄影记者的青睐，这种报道形式多为报刊杂志所采用（图5-25）。

4. 报纸压题及杂志封面照片

报纸和杂志经常会使用一些无新闻性的图片，用来压题或用作封面。这部分图片用量虽说不大，但也很重要，因为它对装饰报纸版面和杂志封面将起到画龙点睛的作用，不容忽视。这部分照片不一定要有新闻性及时效性，但不能缺乏思想性及审美性，一定要有艺术标准。尤其是杂志封面的照片称得上是一本杂志

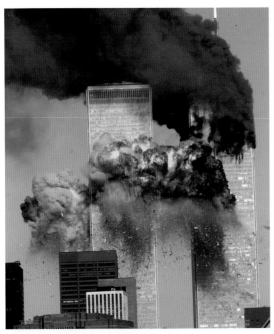

图5-21 "9·11"世贸中心被恐怖分子袭击后，双子楼爆炸燃烧／CFP视觉中国图片库

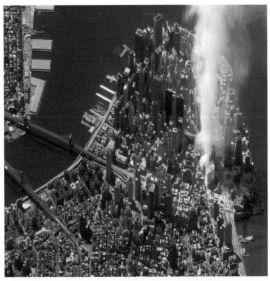

图5-23 "9·11"世贸中心浓烟滚滚现场的卫星图片／CFP视觉中国图片库

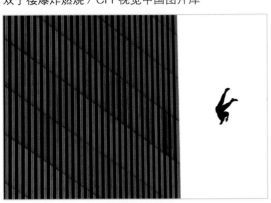

图5-22 "9·11"世贸中心被恐怖分子袭击后，从双子楼燃烧高层跳楼的人／CFP视觉中国图片库

图5-24 2001年9月14日，纽约市民自发地来到世贸广场对死难者悼念／CFP视觉中国图片库

的灵魂，最先吸引读者眼球的就是杂志的封面，所以此类照片应具有较完美的视觉形象及较强的视觉冲击力。

5. 网络照片

人类已进入互联网时代，目前网络传递信息的手段，主要靠文字、图片、视频等，而且图片的用量相当大，比较大的网站，有时日图片流量竟达上千张。网络照片的特点：

（1）网络传播速度相当快，它的时效性是报纸和杂志无法相比的，这就要求作者必须

图5-25 报纸应用图片版面

在第一时间将新闻图片传至网站，并以最快的速度向社会发布（图5-26）。

（2）网络照片由于流量大，流动速度快，在照片加工制作方面不一定过于精细，其目的主要是传播信息，报道刚刚发生的现场新闻。

（3）网络照片像素不宜过高，以免影响传递速度。

（4）网络经常发布一些历史照片，应注明来源及相关背景材料，以避免发生侵权行为。

## 四、新闻摄影与摄影器材的应用

新闻是基础，摄影是为新闻服务的手段，但最终都是用人的大脑进行操作的。既然是手段，我们如何正确地使用照相器材，这个问题至关重要。

1. 新闻摄影器材的要求

新闻摄影不同于艺术摄影，摄影记者使用的照相机一般能满足报纸、杂志的出版需要即可，为了方便抓拍新闻，摄影记者大多配备单镜头反光照相机。对单反相机的要求：①具有较高频率的连拍功能。②有先进的快速对焦系统以及合理的选择对焦模式。③具有较高像素及感光度。

2. 庞大的摄影镜头群

单镜头反光照相机能够应用的镜头较多：如广角镜头有16cm、20cm、24cm等，此种镜头能在较短距离内拍摄较大范围的景物。比如

图5-26　网络图片版面

拍摄体育场景、歌剧院等（图5-27、图5-28）
较大的自然景观；长焦镜头有利于拍摄远距
离的对象；标准镜头特别适合拍摄人像；24～
70mm、80～200mm等介乎于中焦镜头，这种镜
头体积适中，携带方便，且长短结合，最适合
摄影记者拍新闻使用。先进的便携式闪光灯，
作为方便携带的摄影光源是新闻摄影记者不可
或缺的基本工具。

3. 新闻摄影与传输

新闻摄影的传输非常重要，新闻摄影强调
的是时效性，也是它的生命。摄影记者外出采
访需第一时间将稿件发回报社或网站，图片传

输有如下几种方式：

（1）数字图像传输。目前这种传输较为
方便快捷，只需作者将数字信号通过宽带网络
发给对方即可，如数字文件偏大，可经压缩后
分段进行传输。目前，一些网络免费邮箱，传
输容量可达3～6G。

（2）当数码文件过大网络无法完成传输
时，只好通过各种存储介质进行传输，如使用优
盘、光盘等介质，通过邮件快递的方式进行。

（3）通过博客、网页形式传输图片。这
种方式适合展示个人的作品，进行业务交流或
进行点评，目前这种做法很流行。

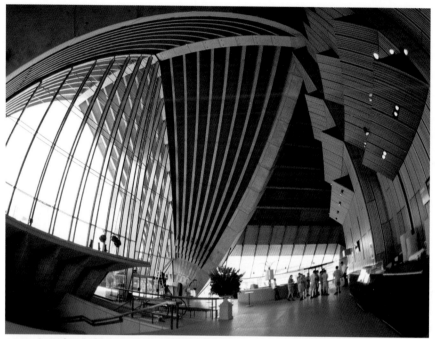

16mm鱼眼镜头拍摄

图5-27 悉尼歌剧院休息大厅／刘杰敏

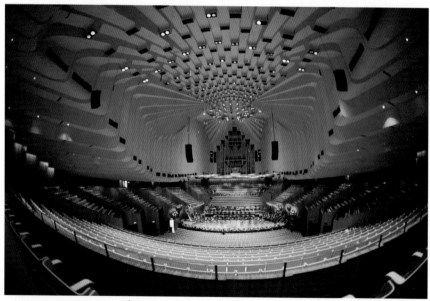

16mm鱼眼镜头拍摄

图5-28 悉尼歌剧院演播厅／刘杰敏

# 第四节　广告摄影

随着我国改革开放的不断深入，市场经济把商业摄影推向了前沿。巨大的商业摄影广告牌遍布祖国城乡。广告摄影包括公益广告摄影和商业广告摄影。

## 一、公益广告摄影

此种广告是以宣传社会道德、法律法规、社会新风为主，是引导人们思想、道德、行为规范的一种宣传手段。这种摄影大多选取社会知名度较高的人物作为拍摄对象。如"让我们与时代同步"往往选择刘翔向终点冲刺的场面等；再如吸烟有害身体健康等（图5-29）。总之，公益广告摄影一般是大家熟知的公众人物，或是大家耳熟能详的事件、事物作为宣传主题。

## 二、商业广告摄影

以商品为主要拍摄对象，通过商品的形状、结构、性能和用途等特点，用摄影手段进行强化、渲染，通过摄影艺术的感染力，引发广大消费者的购买欲望。商业摄影包括人像摄影、广告、婚纱等，商业摄影的后期制作尤为重要，其中包括调整色彩、景物合成、形象创意等。此类摄影对器材方面要求较高，尤其是照相机的像素要求相当严格，对镜头的要求也

很高。其次是灯光、背景、环境等要素。商业广告摄影是传播商品信息、促进商品流通的重要手段。随着商品经济的不断发展，广告摄影已经成为人们生活的一大组成部分。

1. 商业广告摄影的特点

（1）商业广告摄影的艺术性。商业广告摄影是依靠摄影艺术作为传播手段，它不同于新闻摄影、纪实摄影，商业广告摄影可以进行

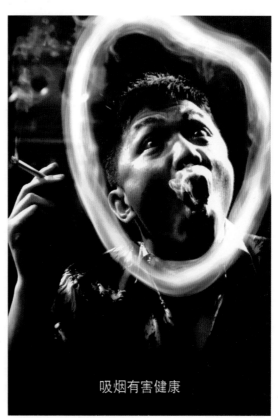

吸烟有害健康

图5-29　公益广告／苏卫

艺术创作，但要注重思想性、审美性，只要不背离商品的价值属性即可。同样一种商品，由于广告宣传效果的不同，由此产生的经济效益也会不同。所以，商业广告摄影存在追求利益的最大化的倾向。

（2）商业广告摄影的针对性。不同的消费群体有着不同的消费需求，我们在设计摄影广告过程中，必须深入了解消费对象的心理需求，然后有针对性地进行设计。任何商品都可分为高、中、低档，每种档次都有各自的消费群体，存在不同的消费心理。在设计中，必须

针对消费对象的不同，通过摄影手段集中、准确地反映他们最想了解的每一部分。所以，针对市场和目标用户而拍摄制作，注重实效性才是商业广告摄影的目标（图5-30）。

（3）商业广告摄影的知识性。商业广告摄影是让人们通过图片来了解商品的形态、功能、用途及同类产品所不具备的特殊性，并极力地强化其表现力及视觉效果。商业广告摄影注重创意，但应值得注意的是，可以适度地夸张，但不能失去真实性，并应防止任何形式的虚假广告。广告在广义上是广而告之。首先是

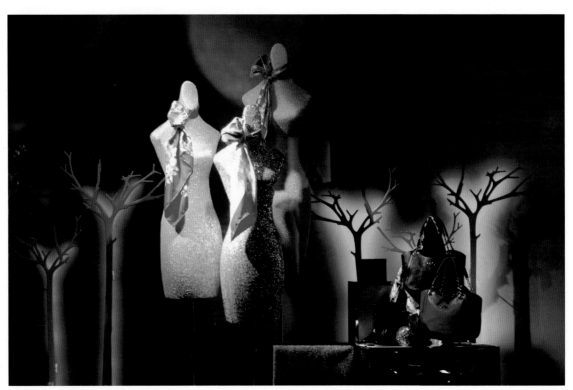

图5-30　橱窗广告摄影／刘杰敏

让广大消费者从广告信息中了解一个时期人类社会的商品动态；其次才是引导消费者，在了解商品的功能、用途等常识过程中产生购买欲望。

（4）广告摄影的传播方式。广告摄影分为室内、室外及广告灯箱、商品橱窗、报纸、杂志、电视、电影、网络传播等不同形式。各种广告摄影有不同形式的传播方式，如机场、车站、广场等公共场所，所涉及的广告篇幅要大，设计要大方、明快、构思巧妙、个性鲜明、不落俗套。此类摄影广告制作较复杂，需专业人员及专用摄影器材，而且加工难度较大，需要很高的像素支持；而报纸、杂志、电视、网络等广告摄影，在制作方面相对要容易一些，起码像素要求不高。

（5）商业广告摄影的定位定向。从摄影者的角度来看，商业广告摄影的构思创意要受到被宣传商品的属性所制约，商业广告摄影不是艺术摄影，不能背离商品的价值属性而无限制地进行艺术创作，但又离不开艺术构思和创意。商业广告摄影在美化商品的个性、风格的同时，常常是艺术摄影在起推动作用，否则很难达到预定的目标。

2. 商业广告摄影的作用及功能

商业广告摄影是以视觉方式传递信息，以审美的形式及艺术的感染力达到传播商品信息、调动消费者购买兴趣以达到促销的目的，具有明显的功利性。商业广告是商品竞争的重

要手段之一。因此，商业广告摄影的艺术构思和创作技巧无疑也是一种竞争。所以，设计者要深入了解商业动态，掌握相关商品的性能、用途、价格等信息，才能不断地在摄影艺术领域里进行创新。否则，商业广告摄影上的任何疏忽和失误都可能误导消费者，甚至怀疑商品的质量是否存在问题。

在市场经济大潮中，各类摄影广告宛如时代的奇葩，争奇斗艳，令人目不暇接。无论是室内、室外，还是报纸、杂志、车站广场、网络灯箱，几乎是无处不在。摄影广告以其所具有的视觉冲击力和影响力，在激烈的商品竞争中不断发挥其独特的作用。

3. 商业广告摄影的种类及创意

（1）房地产广告摄影。随着我国房地产业的迅速崛起，房地产广告遍地开花，为广大购房消费者提供了方便。为了让购房者详细地了解购房信息，广告设计者极力对新建住宅园区进行美化，包括周边环境、山水地貌以及凡是能够吸引消费者购房欲望的条件均不放过。可以说从室内到室外，从房前到屋后无所不及。

房地产广告摄影同其他广告并无本质区别，都是以促销为目的，但在设计中应注意以下几个方面：①房地产广告必须把环境放在首位，购房者希望了解新房的地理位置及园区绿化的覆盖率、交通条件、学校、医院、商场等凡是与生活相关的详细信息。②房屋的自然条件，如房屋的格局、采光条件、噪声系数等因

素。③住宅小区的整体结构，如房屋的框架、间距、朝向及"风水"等。如果以上几点从广告中无法了解到，无论设计者如何煞费苦心地把房地产广告设计得多么精美，也难以达到目的。

（2）汽车广告。目前，我国已进入汽车大国行列，截至2011年下半年统计，全国机动车（其中包括摩托车、农用车等）保有量已达2.19亿辆。随着社会经济的快速发展和人民生活水平的不断提高，汽车消费需求更加旺盛。汽车广告有其独有的特性，消费者不但要从广告上了解它的外形，还要看它的内饰等。汽车广告设计者往往把汽车与自然环境和人巧妙地结合在一起，比如汽车在高速公路风驰电掣、优美浪漫的林中别墅、美女与名车的巧搭等。与众不同的汽车外形及车内装饰都是汽车摄影广告需要强化的重点。

（3）时装广告。此种广告讲究时尚与浪漫，要让消费者在满足审美欲望的同时产生强烈的购买欲（图5-31）。

在拍此类照片时，应针对不同年龄段的消费者的不同需求，要结合他们的审美标准进行设计。如模特儿的年龄、内在气质以及不同的体型如何搭配不同面料及款式的服装等。时装广告对艺术创意有较高的要求：①要达到形式与内容的高度统一。②要充分利用光线及线条等元素，强化和作用人物的主体。③要发挥影调的调节作用：一般是高色调大多表现浪漫、清纯、欢快；低色调表现沉稳、厚重、庄严；

灰色调表现含蓄、恬静、淡雅。

切记选择时装模特儿和进行适度的技术指导同样重要，因为再精美的时装都必须通过人来展示，没有时装模特儿的理解与配合，时装照片很难获得成功，模特儿在此将起到一半的作用（图5-32）。

（4）金银首饰。此种广告较为常见，在城乡的大街小巷随处可见。金银首饰广告有两种常见的拍法：①静物拍摄式（图5-33）。将首饰放在装饰盒或背景台上，用光束集中照射，尽量让贵金属大放异彩，产生光怪陆离的

图5-31 服饰广告摄影／刘杰敏

效果。还有一些拍法，如把几种不同种类的首饰集中放在一起，经过彩灯的照射令其光彩夺目，异彩纷呈，让人体会浪漫与遐想。②模特儿佩戴式。由于人与首饰的比例相差悬殊，在拍摄时要尽量利用明暗反差及局部表现的手法，将焦点集中在所要表现的首饰上，也可以利用镜头焦距的变化，将影响主体的背景虚化掉，强化首饰的主导地位。

## 三、体育摄影

此类摄影技术条件要求较高，要求具备专业条件。因为体育摄影一般被拍摄物体均在高速运动状态下，可以说稍纵即逝（图5-34～图5-36），对拍摄者来说，选择角度、把握拍摄时机、选择镜头的规格等技术要求都很高。这里有几点需注意：一是体育运动有许多种类，需对所要拍摄的项目做深入的了解。比如撑杆跳，运动员在哪个环节发力最精彩，是在起跳瞬间，还是在跨越横杆那一刻，拍摄者必须清

图5-32　商业广告／康奇伟

图5-33　珠宝手饰广告／贺建华

图5-34　水中蛟龙／李舸

图5-35　两虎相争／CFP视觉中国图片库

区域，选出最远及最近距离，然后设定焦距；纵向是指在运动物体的正面，选出最远及最近距离，然后设定焦距。追随法关键的问题是如何"追"。

首先拍摄者必须与被摄体保持运动速度的一致性。一旦运动物体进入预定区域及进入最佳状态时，要抓住时机，立即按动快门。需强调一点，即便按动快门的一瞬间，也不要停止

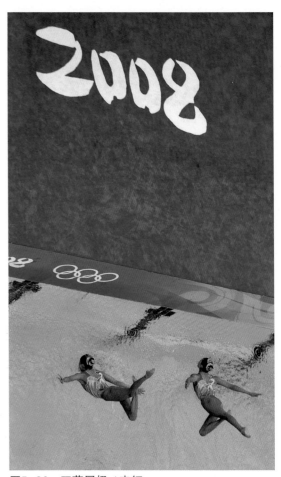

图5-36　双燕展翅／李舸

楚。否则，很难拍到精彩画面；再如汽车方程式，参赛选手风驰电掣，你追我赶，其速度快得惊人，如把握不准时机和角度，很难拍出一幅成功的照片。因此，对比赛规则、运动规律以及随时可能发生的突发事件，必须熟知并有所准备，做到未雨绸缪。下面我们介绍常见体育摄影的几种拍摄方法：

1. 追随法

运动员在竞技比赛中往往是快速运动的，为了使运动的主体清楚，而让不必要的背景模糊，使画面主体产生强烈的动感，我们习惯使用追随法。此法分横向、纵向两种。横向是指以运动对象的运动轨迹的垂直方向，作为拍摄

追随。否则，便达不到追随的目的。

2. 设定合适的快门速度

在正常的情况下，只要能够满足曝光需要，快门速度不要超过1/60s，因为快门速度过快，会使画面主体缺乏动感；太慢会使主体产生虚像。但使用300mm左右的长焦镜头时，可适当提高快门速度，因为长焦镜头会使景深变短、背景变虚。

3. 突发瞬间的把握

物体在运动状态下，会有很多意外发生，甚至做出很多超常规动作。比如，运动员在接近终点时突然摔倒；汽车方程式比赛时，赛车失去控制，飞出赛道冲向人群（图5-37），凡此种种不一一列举。作为摄影者必须做好心理准备，否则会手足无措、错失良机。

4. 定点拍摄

定点拍摄是指拍摄者固定在一定位置，然后对运动物体进行拍摄（图5-38、图5-39）。

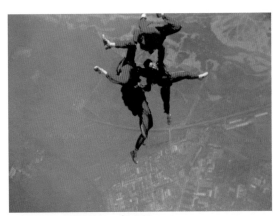

图5-38　高空跳伞／刘杰敏

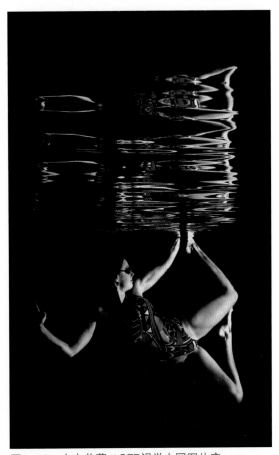

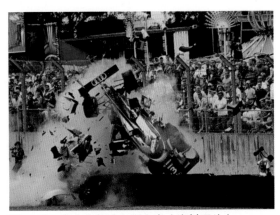

图5-37　赛车失控冲向观众席（资料照片）

图5-39　水中芭蕾／CFP视觉中国图片库

比如足球赛场，偌大的赛场拍摄者是无法随球跑动的，只能在一个点位上拍摄，这对摄影者是极大的考验，用300mm以上的长焦镜头，不断去抓取快速运动的物体，其难度是可想而知的。这就要求摄影者不但要具有丰富的实战经验，而且还要有精良设备的支持。

## 四、空中摄影

空中摄影主要有以下几种摄影方法：

（1）拍摄飞机的空中编队（图5-40、图5-41）。此类摄影难度较高，乘坐的飞机需是同一种机型，并且保持同速飞行的情况下，照相机的快门速度不能低于1／250s，镜头焦距设置在无限远的位置；如不是同一种机型，这里指被拍摄的飞机与摄影者乘坐的飞机不能保持同速运动时，照相机的快门速度不能低于1／800s。

（2）飞机上拍摄地面物体。在飞机飞行高度在300～500m之间，飞行速度在350km／h，其快门速度不能低于1／250s，镜头焦距设置在无

图5-40 起航／郭天海

限远位置，随着飞行速度加快，快门速度也要按比例加快。

（3）空拍时间。晴天时一般选择在上午8:00～9:00，下午3:00～4:00之间，此时间段光线比较柔和，地面建筑物在光线的作用下，立体感较强，而且色温也比较理想。

（4）乘坐运输机或直升机拍摄。一般将机舱门打开，拍摄者可将照相机镜头伸至舱外，在确保人身安全的情况下，拍摄者可以自由地拍照。但在机舱门无法打开的情况下，拍摄者只能靠飞机上的小窗口进行拍照。此时应注意如下事项：照相机镜头必须摘下遮光罩，并贴近窗口，因镜头与窗口之间产生的距离，会使画面出现折射光，但又不要紧贴玻璃，否则，飞机发动机产生的振动会影响画面的清晰度。

（5）空拍对摄影者自身素质要求较高。首先有心脏病、高血压、恐高症等疾病史的人不适合此项工作，因一旦病情发作，机上无法处置；其次是技术成熟、经验丰富者比较适宜，如初次从事空拍任务，最好配备一名经验丰富的同行，这样拍摄成功的把握性会大很多。

在镜头的选择上（指拍摄地面物），要尽量使用广角（图5-42）、中焦镜头，长焦镜头调焦比较困难，尤其是在飞机达不到一定高度时，摄影的角度会受到限制，而且快门速度应相对提高。

图5-41 空中战鹰／郭天海

图5-42 奔向太空／王琦

## 五、司法摄影

此类摄影属专业摄影的一部分，不但技术要求较高，而且还要具备一定的法律知识。司法部门在审理各种刑事案件过程中，除证人、证物外，还要通过部分图片还原案件现场，比如案发地、案发时的情景等，这些证据均是案件审理的重要依据，对犯罪分子的正确量刑至关重要。

如何对司法摄影进行拍摄，这里不但有技术方面的要求，还有不可忽视的法律概念。我们这里讲司法摄影应注意的几个方面：

（1）案件现场照相，首先要充分了解案发现场的地理位置、方向、地理坐标以及与之相关的标志性建筑等。然后以案发现场为核心，凡是与案件有关的物证均要进行拍照。

（2）注意整体与局部的关系，大环境可以反映案发地所处的地理位置以及与周边之间的关系；局部照片可反映案发环节、过程以及案件的性质和程度。一些重要的环节还要进行特写拍照，比如受害人的伤口、犯罪分子使用的刀具或枪支的种类及型号等（图5-43）。

（3）在拍摄物证时，要注意物证与周围环境的比例关系。必要时，要用比例尺进行辅助对比。

（4）如遇逆光或是明暗反差较大的不利环境，可用闪光灯及照明设备进行曝光补偿，但注意配光要一致，以利于痕迹、物品的技术

图5-43　作案工具

检验、鉴定。

（5）做到凡是对案件分析、出证有作用的物品及现场均应留下影像资料，并按先后顺序留存。保证影像资料完整、清晰、不变形。数码影像资料，必须是原资料，不要利用计算机进行原则性修改，以免在庭审中发生争议。

### 单元习题

1. 人像摄影应注重哪几个方面？

2. 风光摄影有哪些分类？

3. 新闻摄影应注意哪些问题？

4. 商业广告摄影应强调哪些方面？

# 第六章　数码照片的后期制作

数码技术的飞速发展，为人们打开了全新的数码影像空间，新技术无情地对传统的影像技术进行了全面的挑战，这无疑也包括传统的暗房技术。

摄影者完成 部好的作品创作，可分以下几个步骤：

（1）要做好创作前的各项准备工作，其中包括实地考察、摄影器材的准备、等待时机等一系列的前期工作。

（2）实地摄影创作，其中包括如何把握最佳的创作时机以及超凡的创作意图，并准确地运用各种摄影器材。

（3）数码照片的后期制作，其中包括对前期创作成果的巩固与提高，对一般操作上的错误的修正及在原有的基础上对数码照片的准确还原和后期进行的二次创作提供了巨大的空间。所以，数码照片的后期制作对摄影者来说尤为重要。

# 第一节　数码照片的后期制作

数码照片的后期制作是集图像输入设备、图像处理系统、图像色彩管理系统、图像输出系统及图像数据存储于一身的图像处理体系。

现代的数码暗房省去了很多设备和技术环节，只需操作者能熟练地掌握计算机程序，并对图片处理系列软件进行正确地运用即可。

## 一、数码照片的后期制作流程

（1）将拍摄的数码（原文件）资料，输入计算机进行编程处理，或是将原有图片或底片经扫描仪进行扫描，将其转化为数字文件。

（2）利用计算机Photoshop、InDesign等软件对每幅图片进行技术修正，其中包括图片曝光质量的调整、构图的二次规划、图片颜色的

矫正以及对有些图片的锐化等。

（3）对处理后的图片建立档案存储，进行科学、妥善的保管。

## 二、数码照片的后期制作

数码照片较之传统照片的最大优势，是可以利用软件处理图像，将图像随心所欲地做修改及调整，从而获得变化万千的效果。就Photoshop而言，它不但能够调整数码照片的亮度、反差、色彩等，还可矫正图像中的透视、畸变等，同时还可将数码照片做绘画处理，让一张很普通的照片变成明显具有绘画效果的独特图像。

1. 画面剪裁

在前期拍摄时，往往难以避免画面产生水

平乎曲以及多余景物进入画面，如抓拍、动态摄影或者摄影者自身处于动态当中等。因此，后期首先要对影像做剪裁，其作用如下：

（1）纠正画面歪曲。在拍摄时，由于拍摄条件的限制，画面角度不理想，甚至发生地平线倾斜、歪曲等问题，若遇此种情形，则需先进行旋转纠正，然后再裁切，以达到符合自然的视觉效果（图6-1）。

（2）有时因为追求大场面而把画面视角处理得很大，使主体不够突出，则需通过画面剪裁进行处理。

（3）有时因为拍摄时受条件的限制，因此还需通过后期剪裁重新对画面进行构图。

2. 全景照片的拼接

很多拍摄场合需要较宽广，如180°甚至360°的拍摄范围，比如连绵起伏的高山峻岭、一望无际的海岸风光，宽阔的视野往往让一般照相机镜头无能为力。但完全可以利用数码相机将被摄体分段来拍摄，然后使用计算机及相关软件来加以合并、拼接（图6-2）。但这里需指出的是：

（1）前期拍摄分为平移拍摄法和旋转拍摄法，一般大多采用旋转式拍摄法，即拍摄时站在原点，位置不移动，但相机作水平或垂直方向旋转。

（2）一般选用标准焦距为宜，尽量不使用广角镜头尤其超广角镜头，在使用变焦镜头拍摄时，应锁定镜头焦距。

照片中建筑物偏离地平线

经Photoshop矫正中的照片

矫正后的照片

图6-1　画幅方位的调整

（3）拍摄顺序要一致，可从左到右，或从上到下，也可相反，但不能无序，还要注意相互间的衔接。

（4）拍摄时，相机的快门、光圈值、感光度、白平衡等设置均应为手控模式。否则，画面中会出现影调、色彩、亮度及反差的不一致。

（5）拍摄时，还应注意被摄体是否在动态当中，应避免某一动态物体重复出现在不同画面里。

（6）后期拼接时，除手动方法外，最有效的是采用Photoshop CS4以上版本中的自动方法，即：文件→自动→Photomerge打开就可以自动拼接出各方面相一致的全景画面，然后再进行剪裁即可。

3. 对画面中有碍视觉的景物进行处理

在拍摄中，有些有碍画面的物体很难避免，这时打开Photoshop软件，在图层中将其不

局部1　　　　　　　　局部2　　　　　　　　局部3

拼接后

图6-2　用多幅照片合成的图片

需要的东西抹去。

　　制作与添加在摄影艺术界始终争论不休。摄影艺术是不断需要探索与提高的过程，在学术界可以利用现代手段，不断地对艺术创作进行大胆的尝试，其目的是从理论上建立一种艺术高度，进而付诸于实践。它与拿着造假摄影作品参加各类评比不是一个概念。因为数码照片的后期制作，需要对原作品进行升华，进而

使其尽善尽美。我们这里所说的只是艺术摄影创作的范畴，任何改变画面原貌及客观事实的添加，对新闻、纪实摄影都是绝对不允许的。

　　4. 图片的曝光调整（图6-3）

　　有时，虽在一个角度拍摄的照片，可在画面中的曝光却不均衡，甚至出现暗角。此时完全使用"曲线"、"色阶"程序调整无济于事。可以将需要调整的部位，划分出一定的区

图6-3　左面两图均为不正确曝光；右图为经曲线修整后的图像

域，然后使用"曲线"、"色阶"程序加以调整。

修正不正确曝光，可以使其作品十分精彩，因为这里既有摄影者深厚的艺术修养，又有对客观事物的深入观察、理解。在画面上，可以调动各种积极因素，充分发挥想象力，创作自己的作品。而摄影艺术受客观因素影响较大，操作者历尽千辛万苦、千里迢迢赶到拍摄地，可遇到阴天、下雨或烈日炎炎的天气，尤其在夜间拍摄，很难保证曝光准确。这时打开Photoshop软件，应用调整系统，调整曝光度及变化曲线，即刻能得到令人满意的图像。

5. 图片的色彩调整

（1）Photoshop软件色阶的应用。在应用"色阶"调整照片曝光时，高光滑块与阴影滑块的准确调整非常重要。如一张照片用"色阶"进行调整，当使用输出色阶程序，移动高光滑块时，越向左移，照片越发变黑，甚至出现色斑，其含义是"红"、"绿"、"蓝"，这三个通道的其中一个高光部分被修剪，也就是RGB值"255"发生了变化，所以需将滑块回移到正常值。具体操作可在实践中不断地摸索（图6-4）。

（2）色彩平衡。打开Photoshop软件，设定"色彩平衡"调整程序，可以看到三原色及三补色的对话框。可以直观地把握及调整每道颜色的深浅，操作者只需使用移动滑块，就可实现画面中颜色的增减。

调整前

调整中

调整后

图6-4 用图片色阶调整后的照片效果

6. 制作黑白效果的照片

黑白摄影有时更具有韵味及想象空间。目前，大多数数码相机不具备拍摄黑白照片的功能，可以通过Photoshop软件进行后期制作，来实现"彩色转黑白"照片的艺术效果（图6-5）。其具体做法：

（1）利用灰度去色法。打开Photoshop软件，在菜单中依次选择"图像"→"模式"→"灰度"。当Photoshop询问是否丢弃颜色信息时，只要选择确定，就可以得到黑白的照片。

（2）降低饱和度去色法。打开图片，执行菜单栏的图像→调整→自然饱和度。将饱和度降到最低值-100，自然饱和度根据情况进行调整。

（3）利用Lab通道去色法。打开图片，执行图像→模式→Lab颜色，然后切换到通道面板，里面会有明度、a、b三个通道。其中，明度通道是一个黑白影像。选中明度通道，Ctrl+A全选该通道，Ctrl+C复制，然后切换到图层面板，Ctrl+V粘贴。这样，就将明度通道的黑白信息作为该照片的最终黑白效果进行保存。

（4）利用Photoshop CS4及以上的版本。在Photoshop CS4及以上版本中，新加入影像→调整→黑白，也是将彩色照片变为黑白的一种方法，可根据情况使用。

（5）利用渐变映射去色法。将前景色设置为黑色，背景色为白色，执行图像→渐变映射，然后点击确定。

（6）利用RGB通道去色法。打开图片，执行图像→模式→RGB颜色。然后切换到通道面板，会有红、绿、蓝三个通道，每个通道都是一个黑白影像。

正常情况下，直接用某一个通道来作为最终的黑白照片，都不太满意。可以将三个通道分别拷贝到图层中，做法同Lab通道去色法。根据情况用橡皮擦对每个通道图层进行擦除多余的部分，最后三个通道图层的综合效果形成的黑白照片就是最满意的效果。

不过，以上程序处理的黑白照片，往往有缺点：黑色不够黑，白色不够白，照片灰度大。为此，还需使用颜色通道处理为宜。

7. 图片的锐化调整

当数码图片后期制作处理后，准备输出或打印时，可以使用锐化功能来提升图片的清晰度，但是千万不要在图片编修完成前就做锐化，因为锐化处理会破坏图片的画质。

所谓锐化是指强化相邻像素的对比，让图片看起来更加具有清晰效果的操作。一般情况下，数码相机拍摄的图片或经过扫描的图片，其锐利度都稍显不足，而图片经过调整大小或其他处理后，锐利度也会稍微降低。为了避免图片给人不够清晰的印象，在输出前做锐化调整是必要的程序（图6-6）。

（1）USM锐化调整。它是目前公认最基

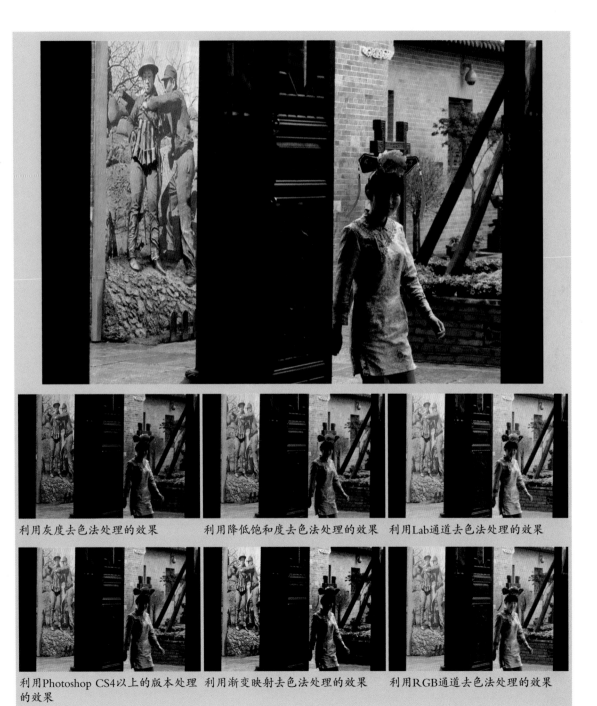

利用灰度去色法处理的效果　利用降低饱和度去色法处理的效果　利用Lab通道去色法处理的效果

利用Photoshop CS4以上的版本处理
的效果　利用渐变映射去色法处理的效果　利用RGB通道去色法处理的效果

图6-5　不同方法制作后的黑白图对比效果／王忠家

础也最重要的锐化技巧，具体操作步骤如下：

①选择一张图片在Photoshop软件中打开。

②选择菜单中的"滤镜"→"锐化"→"USM锐化"，弹出对话框。

③在"USM锐化"对话框中，调整"数量"、"半径"、"阈值"相关参数后（图6-7），点击"确定"，即可获得最佳效果。

（2）智能锐化调整。它是Photoshop CS3新增的一种锐化功能，具体操作步骤同"USM锐化"。

总之，从某种意义上而言，图像处理软件在处理照片的过程中，只是根据画面的实际情况，将不同色彩、不同亮度及不同对比度和

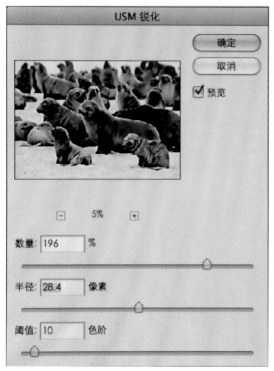

图6-6　锐化过度对话框

处于不同轮廓交界处的像素做相应地移动或变换，把原来分布较均匀、密度很高的像素，经过调整后往往会变得更加稀疏甚至散乱等。因此，后期图像处理要遵循适量适度的原则，尽量不做改动，这样才能输出高质量的照片。

8. RAW原始数据的后期处理

使用Photoshop Camera Raw的优势：

（1）下载安装本相机Camera Raw插件安装于Photoshop软件中，即可对本相机的RAW文件进行读取和后期处理。

（2）对RAW数据文件的后期多项调整是可逆的，不会造成图像损失。

（3）对曝光误差不太大的画面可以重新进行曝光补偿纠正。

（4）对白平衡不正确的画面，可以重新设置色温，还原理想色彩。

（5）对不同的色相可以单独进行饱和度高低的调整。

（6）图像经过此软件的调整后，可直接转入Photoshop界面，不用转存，相对便捷一些。

为了充分利用此软件，可以在Photoshop的编辑→首选项→文件处理→RAW首选项中，设置自动打开JPEG及TIFF格式的文件。这样，同样可以用Camera Raw对JPEG与TIFF进行"色温"、"色调"、"曝光"、"高光溢出"的适当恢复，对暗部填充亮光、饱和度、对色相进行适当转化，并对其饱和度的高低进行单独调整。

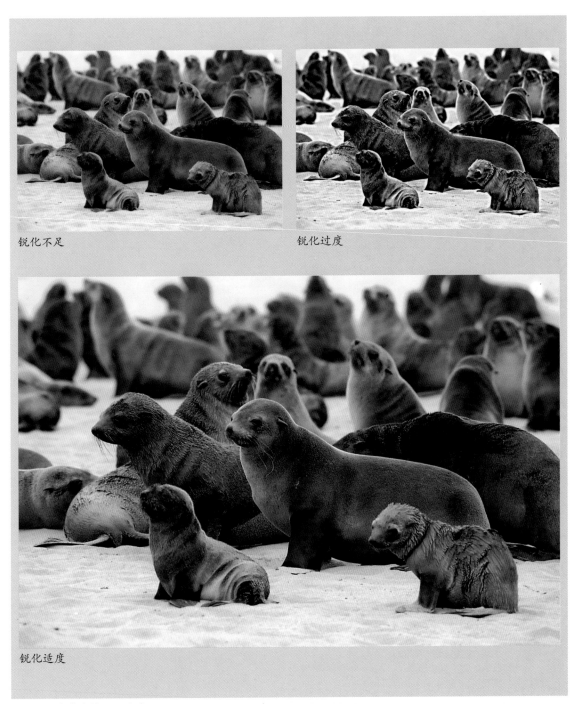

锐化不足　　　　　　　　　　　　　　　锐化过度

锐化适度

图6-7　海豹家族／王忠家

# 第二节　数码文件的输出、存储与保管

## 一、数码文件的输出

数码照片作为高科技的产物，它的产生和处理过程中对硬件指标的要求较高，所以需要根据实际情况来选择输出方式。数码文件的输出可以采用多种方式，包括打印机打印（喷墨打印机和激光打印机）、由激光数码扩印设备来扩印照片及以电子稿的形式在网络上传播。

一般来说，摄影者拍摄到的数码图像，最好能保存一份原始的、未经过任何修正的图像。若需修改，可以在图像备份上展开。因为原始图像经过修改后再保存，其原来正常而丰富的信息已被改变，这些被改变的信息再要恢复到原始状态也不大可能。而不同的摄影者对于图像色彩影调的理解和对图像处理软件操作经验的差异，也会明显影响到最后输出照片的质量。保留原始图像，在必要时，还可以通过处理确保已经无法补拍的内容尽可能以最好的质量输出。

数码照片的后期制作（微机＋图像处理软件）比传统暗房有更多的优势，比如节省时间，无污染；数码照片的后期制作能让你有更多的自由想象空间，以改进原始照片等。

进行图片的输出设置时，最为重要的是设置其打印分辨率。通常情况下，分辨率值设置不小于300ppi，这样打印出来的照片色彩细腻、影像清晰。

## 二、数码文件的存储与保管

经过Photoshop处理后的图片如需进行存档，则还需要进行保存设置，对图片的存储格式进行选择。Photoshop除了能输出与Windows系统相兼容的常用图像格式外，还可以输出PSD及分层TIFF格式。

经处理后的数码照片资料，分别进入了两个程序，一类经过激光冲印、数码打印等专业制作后，形成了照片；另一类数码文件进入了计算机存储系统：①光盘存储。按其存储介质可以分为CD-R、DVD-R、DVD+R、DVD-RAW等；②硬盘存储。硬盘存储可以直接将图像存储于工作站的硬盘或者是外置硬盘。

数码图片存储后要妥善地保管并建立档案。

**单元习题**

1. 为什么要对图片进行剪裁？

2. 拍摄拼接全景图片应注意哪些事项？

3. 彩色照片转换成黑白照片有几种方法？

4. RAW影像的后期处理有哪些优势？

# 第七章　摄影作品欣赏

## 附图一　新闻与纪实摄影

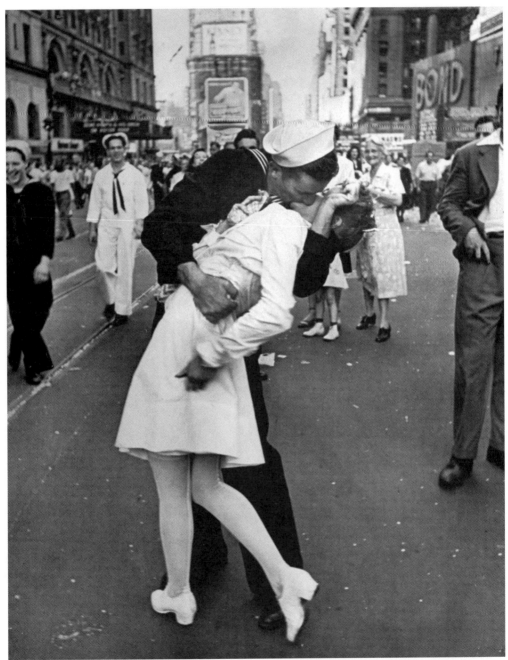

1945年8月15日，日本宣布对美、英、中、苏四国无条件投降。当天，在美国纽约时代广场，一名水手深情地亲吻女护士

图7-1　和平之吻 / 艾尔弗雷德·艾森斯塔特（CFP视觉中国图片库）

1939年，摄于晋察冀边区抗日前线
图7-2　白求恩大夫／吴印咸

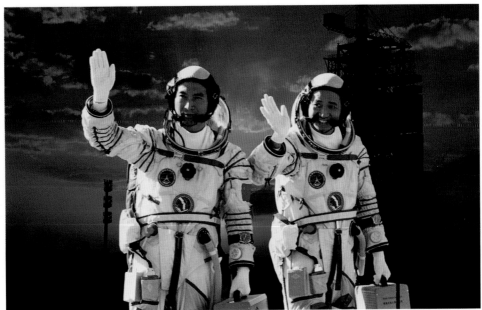

2008年9月25日，在酒泉卫星发射中心，神舟七号载人航天飞船的宇航员即将登舱

图7-3 太空之旅／张铜胜

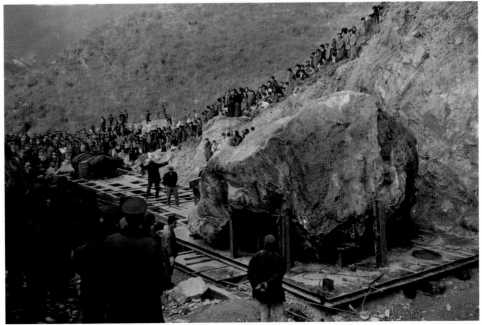

1993年7月，位于辽宁东部山区重达260吨的世界最大的玉石被运出深山

图7-4 玉石王出山／刘杰敏

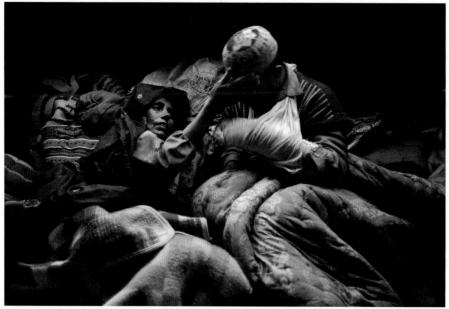

第二届中国国际新闻摄影比赛获年度最佳新闻照片奖
图7-5　克什米尔地震的灾民／保拉·布朗斯坦（CFP视觉中国图片库）

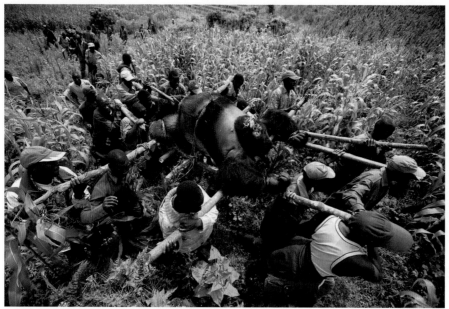

第四届中国国际新闻摄影比赛获自然及环境类金奖
这是一只在刚果的维龙加国家公园被猎杀的山地大猩猩
图7-6　被猎杀的山地大猩猩／布伦特·斯特顿（CFP视觉中国图片库）

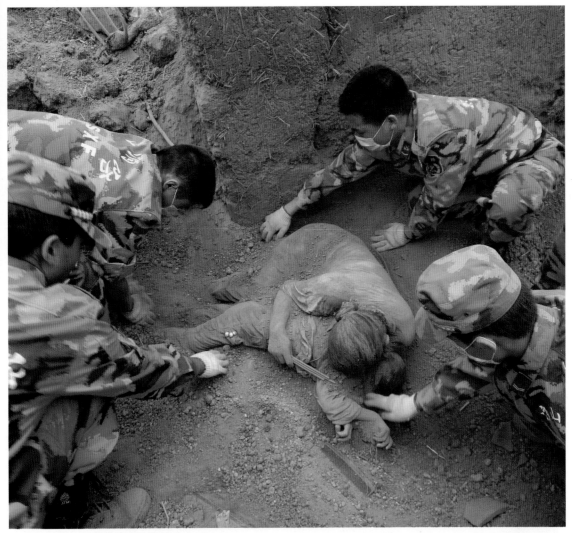

第五届中国国际新闻摄影比赛获年度最佳奖

2008年8月30日16时30分，四川攀枝花市会理县交界处发生6.1级地震，造成重大伤亡。图为消防官兵在倒塌的房屋下寻找出两名罹难者的遗体

图7-7　母爱·地震／邹森（CFP视觉中国图片库）

附图二　风光摄影

图7-8　海之恋／王忠家

图7-9　雾锁山庄／王忠家

图7-10　草原晨曲／王忠家

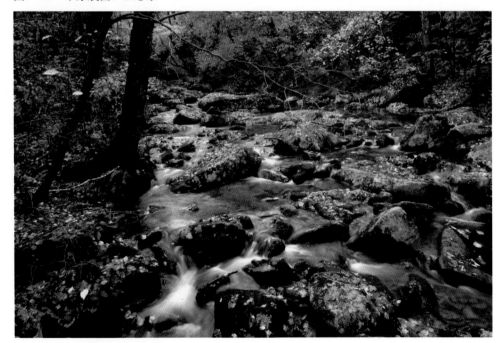

图7-11　山间溪流／王忠家

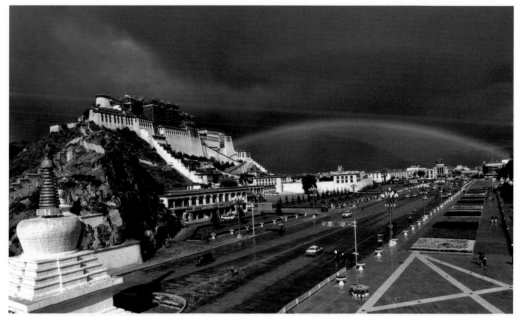

图7-12　彩虹映照布达拉宫／史根平

图7-13　金色的秋天／王忠家

图7-14　澳门之夜 / 沈乐洵

图7-15　金秋唱晚 / 王忠家

图7-16　山庄／刘杰敏

图7-17　阿尔卑斯山远眺／冯守哲

图7-18 长白山之恋 / 褚玲

图7-19　澳门新貌／澳门综艺摄影会提供

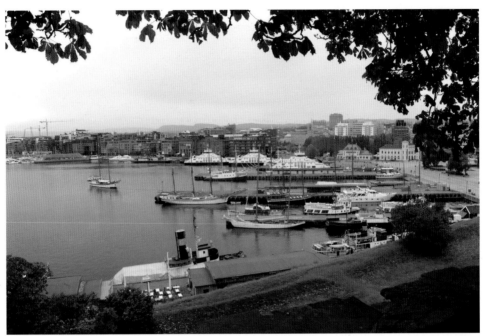

图7-20　怡静港湾／刘杰敏

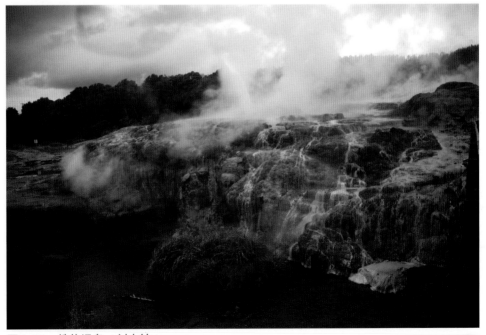

图7-21　地热温泉／刘杰敏

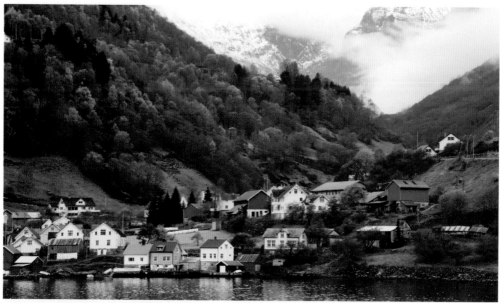

图7-22 奥斯陆山庄／刘杰敏

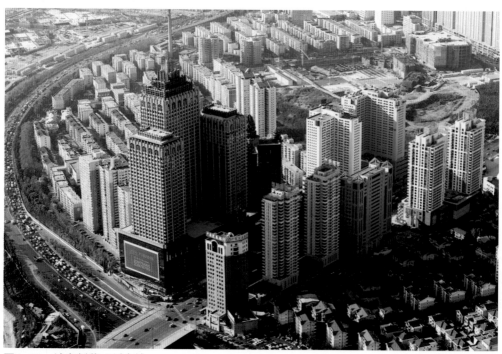

图7-23 城市新貌／刘杰敏

## 附图三 人物摄影

图7-24 海外风情 /
刘杰敏

图7-25 藏族妇女 / 郭阿利

图7-26 母与子 / 刘杰敏

图7-27  苍桑 / 李大元

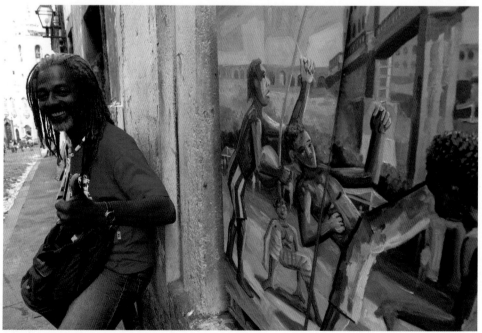

图7-28  巴西艺人 / 王忠家

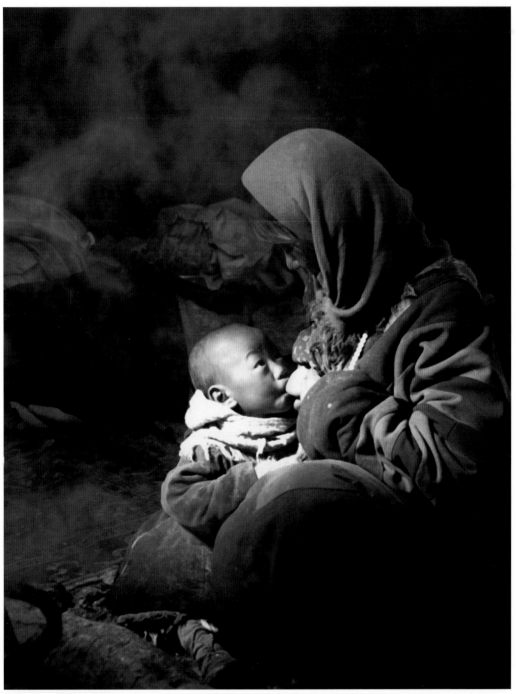

图7-29　母爱／金勇

# 附图四 体育摄影

图7-30 谁持彩练当空舞／兰红光

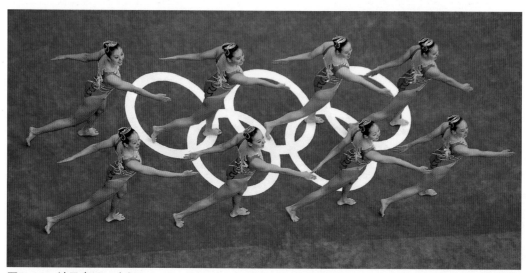

图7-31 神圣奥运／李舸

图7-32　搏击／CFP视觉中国图片库

图7-33　空中揽月／CFP视觉中国图片库

图7-34  力的较量／兰红光

图7-35  群雄争霸／CFP视觉中国图片库

## 附图五 军事摄影

图7-36 空中打击 / 姜和春

图7-37 快速出击 / 王忠家

图7-38 云海银鹰／郭天海

图7-39 女飞行员／刘杰敏

刘杰敏，1951年生，毕业于辽宁大学，获哲学硕士学位。沈阳日报高级记者，享受国务院政府特殊津贴。曾先后担任沈阳日报摄影部主任、沈阳日报报业集团图片中心主任、图片总监等职务，现任中国新闻摄影学会副主席。出版《刘杰敏新闻摄影作品集》、《刘杰敏新闻摄影论文集》等，其摄影作品多次在国内外获奖，多次举办个人摄影作品展。

王忠家，1952年生，辽宁省丹东市人。1969年10月参军，毕业于中国人民大学新闻学院，获文学硕士学位，1983年在中国人民大学一分校任教，1990调入人民日报。人民日报高级记者，原摄影部主任，现任中国新闻摄影学会副主席。多次担任中国新闻摄影作品复评暨全国新闻摄影作品年赛奖评委，中国金像奖评委，第五届国际新闻比赛（华赛）评委。

冯守哲，1957年生于沈阳。毕业于鲁迅美术学院，学士学位。曾任沈阳出版社编审、美编室主任，系中国美术家协会会员、中国装帧艺委会会员、辽宁省出版装帧艺委会副主任，现任汉口学院艺术设计学院教授。多件美术作品参加全国美展，百种作品获得国家和省级大奖，出版著作十余部。责编《20世纪中国文艺图文志》获第14届中国图书奖。

# 作者的话

为了配合我国高等院校艺术设计专业的教学实践，在深入研究相关摄影专业理论的基础上，结合国家"十二五"发展规划的教学纲要，我们编写了此书。书中对传统摄影向数码技术转化以及现代摄影的发展趋势等方面，做了较深入地探索及研究。本书作者均从事过高等教育教学工作，积累了丰富的摄影实践经验，为编写此书奠定了坚实的理论基础。但此书中也难免会出现疏漏及不足，敬请大家见谅。

本书在编写过程中，得到了人民日报、新华社、解放军报、中国人民大学等新闻媒体及部分高校专家、学者的大力支持，特别是得到了中国新闻摄影学会主席、原人民日报副总编辑于宁，中国新闻摄影学会执行主席、原光明日报副总编辑赵德润的悉心指导，并按照他们提出的宝贵意见进行了修正。李俊峰、何谓之、李晓飞、孔令华等同志也在本书的编写过程中做了相关工作；CFP视觉中国图片库、西藏摄影家协会、澳门综艺摄影会等为本书提供了精美的图片，在此一并表示感谢！

# 参考文献

［1］普拉克尔. 摄影曝光[M]. 王逸飞, 译. 北京: 中国青年出版社, 2010.

［2］伦顿, 斯通, 厄普顿. 美国摄影教程[M]. 张匡匡, 祝亚杰, 译. 北京: 人民邮电出版社, 2009.

［3］亨特, 比文, 富卡. 美国摄影用光教程[M]. 刘炳燕, 译. 北京: 人民邮电出版社, 2008.

［4］约翰·海吉科. 全新摄影手册[M]. 魏学礼, 黄晓勇, 译. 北京: 中国摄影出版社, 2006.

［5］汤姆·安. 数码单反摄影·构图·编修实用讲座[M]. 王研峰, 译. 北京: 中国摄影出版社, 2009.

［6］迈克尔·兰福德. 简明摄影教程[M]. 屠明非, 译. 杭州: 浙江摄影出版社, 2003.

［7］山口高志. 摄影构图技法实战手册[M]. 文华, 译. 北京: 中国青年出版社, 2010.